影子籃球員

角色謎團大揭祕！ 最|終|研|究

U0053621

大風文化

前言

火神大我的角色設定，是典型的主角類型。假設《影子籃球員》從最開始時便是以火神為主角，其身為籃球選手的實力有所不足，但非常有潛力，在透過與對手對戰之後，在各方面都有所成長且發揮實力——故事如果變成像這樣的《火神的籃球》，或許也會相當有趣。

然而⋯⋯刻意將引人注目的火神設定為主要配角，而讓存在感相當薄弱，沒有運動類漫畫主角特性的黑子哲也擔任主角，《影子籃球員》才會成為前所未有的有趣神作不是嗎？

本書是以《影子籃球員》漫畫內容為主軸的研究書，從各種角度對主角黑子、火神、「奇蹟世代」的五位天才、日向、木吉、里子、桃井這些各具魅力的角色，深入進行考察與推測。

影子籃球員最終研究

2

具體來說內容大致如下——

＊夥伴們的家人都有登場，為什麼黑子的家人卻沒有出現呢？
＊「奇蹟世代」中，除了籃球以外，在其他運動方面表現最好的人是赤司？還是黃瀨？
＊里子有把日向當成異性來看待嗎？

若是透過本書，能讓各位讀者更加享受《影子籃球員》這部原本就非常有趣的作品，那就再好不過了。

目次

黑子のバスケ

影子籃球員最終研究

奇蹟的主將，赤司征十郎

每十年出現一人的天才們，奇蹟世代

黑子のバスケ

影子籃球員最終研究

撰寫本書時，曾參考以下資料──

集英社刊 藤卷忠俊著 JUMP漫畫
《影子籃球員》 1～25集
《影子籃球員公式漫迷手冊 角色聖經》
集英社刊 藤卷忠俊 平林佐和子著
《影子籃球員─Replace》
《影子籃球員─Replace》
《影子籃球員─Replace 2 奇蹟的學園祭》
《影子籃球員─Replace 3 一個夏天的奇蹟》
《影子籃球員─Replace 4 1/6 的奇蹟》
週刊少年JUMP（集英社）

在本文中（一）內標註○集、第○Q的情況，代表參考了JUMP漫畫《影子籃球員》該集該話的意思。
沒有收錄在漫畫25集內的第228Q後續內容，僅會以第○Q的方式表記。

黒子のバスケ

影子籃球員最終研究

幻之第六人，黑子哲也

黑子為了勝利所付出的努力，真如赤司所言，都是愚蠢的行為嗎？

「你所做的事真是愚蠢得不忍直視，沒想到你會主動放棄自己唯一的長處。」

在ＷＣ決賽高潮之際，赤司這麼說道。將黑子的努力評斷為在場上發出了半吊子的光芒，卻讓自己再也無法成為「影子」（第237Q）。

如赤司所說，黑子如果沒有學習「消失的運球、幻影射籃」這些新球技的話，黑子原來特有的球風就不會消失。不過……黑子為了獲勝所付出的努力使他在場上變得顯眼，失去了他原本最大的特色──存在感弱，赤司就能因此斷言這是愚蠢的行為嗎？

黑子確實由於學習新技術而確實失去了原有的長處，再也無法成為影子，如此一來即便不是面對洛山如此的強敵，誠凜也一定會面臨更為艱辛的苦戰。

但是反過來說，如果黑子沒有為了獲勝而學習到消失的運球、幻影射籃等，甚至努力到令自己特性消失的話，想來誠凜高校籃球隊也絕對無法持續獲勝，進軍WC決賽。

因此，說黑子的努力與學習是愚蠢行為，筆者認為並不客觀也相當殘酷。

恐怕赤司是意識到正因為有黑子的努力，誠凜才能不斷晉級的情況下，才說出了黑子的努力「愚蠢得不忍直視」。

赤司或許是認為，應該身為影子的黑子，進入了讓他不得不親自發光的誠凜高校這件事，本身就是錯誤的吧？

黑子同伴的家人們都有登場，
為何卻沒看見黑子的家人？

第42Q（第5集）與第229Q中，伊月的母親和姊妹、水戶部的弟弟妹妹們以及小金井的姊姊都有分別出現。此外，里子的父親景虎也常以「前正式籃球選手」的身分登場。

黑子隊友們的家人都有在故事中出場，不過黑子作為主角，他的家人們卻直到故事最後都沒有登場，究竟是什麼原因呢？

刊載於JUMP漫畫《影子籃球員》22集第126頁的「影子籃球員隨便回答Q&A」中，明確說明了黑子的家人有爸爸、媽媽和祖母。不過究竟是父方或母方那邊的祖母，我們並不確定。

既然並非像火神一樣一個人住，那黑子很可能應該就是和家人一起生活。儘管如此，黑子的家人們並沒有出現在《影子籃球員》中，推測是作者刻意不去描繪黑子在家中的模樣。

大部分的故事中，作者本來就沒有安排太多關於角色們的日常家庭生活。少數的特例算是第42Q，作者畫了誠凜籃球隊成員在I‧H決勝聯賽中，與桐皇學園一戰之前的居家畫面。以及面臨WC決賽前的第229Q，描繪出了誠凜籃球隊成員們在家中的情景，我們能夠看到誠凜隊員們的家人登場。

在這兩Q中，特意帶到了其他人的家庭生活，不過在這裡也沒有看到黑子的家人們登場……如此一來，只能判斷這是作者藤卷忠俊老師有些什麼考慮，而不讓黑子的家人出現在作品中的吧。

如果真是這樣的話，不讓黑子家人們在作品中出現，究竟是有什麼樣的原因呢？

在ＷＣ決賽進行之際，赤司曾對黑子說——

「只是因為發出了一點半吊子的光芒，你就已經再也不可能成為影子了。」

「你所做的事真是愚蠢得不忍直視，沒想到你會主動放棄自己唯一的長處。」

「不再是幻之第六人的你，連普通球員的價值都沒有。」

「你居然至今為止都沒能想到事情會變成這樣，我對你很失望，哲也。」（第236Q～第237Q）

就如同赤司所指責的，黑子散發出光芒，失去他沒存在感的特性，因而無法再成為影子。

黑子のバスケ

假設作者就是想藉由保持黑子不為人知的那一面，來避免讓黑子失去他作為主角最大的特色與優點──「存在感薄弱」。畢竟擁有這份特性的黑子，在少年漫畫主角中，毫無疑問也是相當特別的存在。

大概就是為了讓這位主角能繼續保持著現在的模樣，藤卷忠俊老師才認為這種設定就不能描繪出太多黑子私人的生活，才不讓黑子的家人出現在作品中。

當然，這也只是猜測，之所以不畫黑子的家庭部分，或許只是作者單純設定沒有這個必要而已。

如果出現了必要性，往後黑子的家人說不定也是有可能會出現在故事中吧。不過，因為在此之前完全都沒有出現過，這份可能性應該也不會太高就是了。

在誠凜高校中，黑子是「幻之第六人」嗎?!

「不再是幻之第六人的你，連普通球員的價值都沒有。」

在WC決賽如火如荼之際，赤司對著因為學習了「消失的運球、幻影射籃」這些新技巧，在場上變得顯眼而失去其最大特質的黑子這麼說（第237Q）。

而在作品的解說中──

他慢了一步，變化已經發生了。

那既不是意外，也沒有任何戲劇性，這只能說是對他的諷刺，這就

黒子のバスケ

是進化的代價。

他為了勝利，一直在努力。

然而，當他回過神來，讓他成為「幻之第六人」的那份力量，已經

消失無蹤──

（第236Q）

那麼……被如此評論的黑子，在誠凜高校籃球隊中，也是「幻之第六人」嗎？

帝光中學時代，在擁有五名「奇蹟世代」的團隊中，黑子毫無疑問就是「幻之第六人」。

但在進入誠凜高校之後，黑子時常以先發球員上場，完全成了五名正式球員中的其中一人。因此在誠凜高校籃球隊的黑子，可以說已經完全不是「幻之第六人」了。

話雖如此……黑子在成為誠凜高校籃球隊的正式球員以後，雖不斷為了獲勝而努力，持續進步，但他的球風依然維持了「幻之第六人」的模式。

赤司對著身為誠凜高校籃球隊正式球員的黑子，說了「不再是幻之第六人的你，連普通球員的價值都沒有。」

作品中的解說「讓他成為『幻之第六人』的那份力量，已經消失無蹤——」，這自然也能夠理解為，在誠凜當上正式球員的黑子，其實依然維持著「幻之第六人」的打球風格。

黒子のバスケ

影子籃球員最終研究

黑子之所以存在感薄弱，比起性格，原因在於外表?!

刊載於JUMP漫畫《影子籃球員》第25集第26頁的「影子籃球員隨便回答Q&A」之中，曾有讀者詢問藤卷忠俊先生：「黑子的家人也都很沒存在感嗎？」

作者回答道：

媽媽很沒存在感。

順帶一提，黑子的外表像媽媽，性格像爸爸。

這也就是說——

＊外表與黑子相似的黑子母親，也與他一樣沒有什麼存在感

＊性格與黑子相似的黑子父親的性格，則不像他那麼沒有存在感

綜上來說，黑子之所以存在感薄弱，比起性格，外表肯定佔了更大部分的原因吧。

為了讓存在感降低，他的外表不能太過醒目、引人注意，性格方面自然也不能太有個性——不過在《影子籃球員》這部漫畫中，黑子的存在感薄弱，比起性格，外表的不起眼顯然才是更加重要的。

黑子的夥伴們，誠凜高校籃球隊

火神剛進入誠凜高校時的實力

「奇蹟世代」的五名天才分別進入了不同的強校，在知道所有人都認為這其中一人將會成為日本第一後，火神很有氣勢地說——

「……決定了！我要把他們全部都打倒，成為日本第一。」

「不錯嘛，讓我燃起鬥志了。」

黑子卻對火神潑了冷水……

「我覺得不可能，只看潛在能力的話，我不清楚……但以現在的實力來說，你還遠遠不及他們。」

影子籃球員最終研究

黒子の バスケ

24

（第1集，第1Q）

但是在看了火神練球時的實力之後，黑子想起自己曾說過的這句話，又接著思考**「雖然我是說過那些話……」**（第1集，第2Q）

毫無疑問地，這時的黑子認為火神的實力已經超乎自己的想像，也可能擁有能與「奇蹟世代」抗衡的水準。

不過在那之後，黑子與睽違好幾個月的黃瀨相遇，看到對方以超乎預期的速度在進步後又說：**「老實說，剛剛我也想得很天真。」**（第1集，第8Q）。

因此，非常了解「奇蹟世代」這五名天才的黑子，認為火神的籃球實力有著能夠與「奇蹟世代」抗衡的水準，有可能只是指五人之中經驗值最低，身為籃球選手的經歷遠比其他四人還要少的黃瀨而已。

但即便只有非常短的一段時間，黑子也確實曾經認為，火神擁有能與「奇蹟世代」抗衡的水準。

後來，火神以驚人的速度在進步……黑子對睽違幾個月後急速成長的黃瀬感到相當驚訝，那他對於火神的急速成長是否也很驚訝？

或許有，不過也有可能因為一直在一起打球的關係，反而就沒那麼訝異了吧。

里子沒有讓日向告白?!

「那個啊……里子……」

「如果今天的比賽能贏，我們拿到總冠軍的話……」

舉行WC決賽當天，日向在家裡經營的日向理髮店裡幫里子剪完頭髮後，對著里子欲言又止。

不過日向才說到一半，里子就「哈啾」地打了個噴嚏，狠狠噴在日向身上，讓日向把想說的話吞回去了（第229Q）。

對於日向想說的話，其實筆者多少可以猜到……他應該是想對里子告白。

而若真的被日向告白，想來里子也必須要有所回應。但無論里子做

出什麼樣的回應，日向可能就無法再保持平常心。

里子是個聰明的女生，她應該也有想到，如果日向真的要跟自己告白，這件事情在重要的決賽前夕，不知道會給球隊帶來什麼樣的影響。

因此，里子在那時候打斷他，可能是湊巧，也可能是故意的，不過在此推測里子沒讓日向把話說完，對誠凜高校籃球隊來說應該是件好事！

而我們推測，日向很有可能是想要在重要的大賽前，藉由告白一事推自己一把，想對里子說：「如果獲勝的話，我們要不要交往。」之類的，藉由這樣的目標，加強自己的決心和動力。但如果真的跟對方告白了，無論里子有什麼樣的反應，日向恐怕也無法再保持平常心。

假如那時候里子真的是故意打噴嚏……那麼，教練里子可實在是比主將日向想得更加周全，更勝一籌呢！

黒子の
バスケ

里子有把日向當作異性看待嗎？

既然有打算向里子告白，那麼日向肯定是有把里子當作異性來看待的，而里子是否同樣也把日向當成異性來看待，其實有好幾點可以證明。筆者在這個小節，想把這些原因都列出來：

● **考試成績第二名的里子，應該可以去更優秀的高中**

里子的學力測驗成績，是全年級305人之中的第二名（第5集，第37Q）。以這樣的成績來說，要念比誠凜高中更優秀的學校，應該也綽綽有餘的。

然而，里子卻進了誠凜高中，讓人覺得這說不定是因為日向也念這所學校的關係。

●里子為何會在日向偷瞄F罩杯的桃井時，對他強力出拳呢？

在游泳池進行肌肉步法訓練時，穿著泳裝、F罩杯的桃井突然出現，讓誠凜高校籃球隊的男生們全都騷動起來，看見這情形，里子和日向的對話是——

「只不過是胸部大了點，長得可愛了點，大家未免也太慌張了吧！對不對，日向？」（里子）

「……嗯，對呀……」（日向）

——日向這麼說著，但此時他也正在偷瞄F罩杯的桃井。於是里子就很不高興地說：

「你偷瞄個屁啊！男生全都是一個樣！」

黒子のバスケ

——同時賞了日向一個強力鐵拳（第5集，第38Q）。

被F罩杯的桃井吸引目光的人明明不只有日向，里子卻只對日向進行鐵拳攻擊，由此反應可以推想，里子是有把日向當作異性看待的吧。

●里子一直看著日向的努力

日向過去曾一度放棄籃球，而那時的他也變得毫無目標，不曉得該做什麼才好……里子能看出這一切，是因為她在國中時代，一直注視著學校練習結束後，依然在健身房訓練的日向（第11集，第96Q）。

之後里子看著空蕩蕩的健身房時會想起這段過去，也許就是因為喜歡上了那時候堅持努力的他吧。

●里子讓日向替自己剪頭髮

在ＷＣ決賽當天，里子請日向幫忙剪頭髮（第229Q），當然這可以解釋成因為家裡經營理髮店，所以日向自然也有學過剪髮的技術⋯⋯不過讓日向剪頭髮一事，或許也代表了——

＊里子對日向抱持著特別的感情

＊里子只信任日向

——想來是能如此推論的，畢竟女高中生讓男同學剪頭髮這件情，可一點也不常見呀。

黒子のバスケ

假如日向沒有與木吉相遇

「我不打籃球了！」

「那種東西太累人了，一點樂趣也沒有！」

「我要佔領這所學校，然後幹掉最厲害的人！」

剛進入誠凜高校的時候，日向將頭髮染成完全不適合他的金色，並信誓旦旦地對伊月這麼說（第11集，第95Q）。

伊月對他說：**「這所學校應該沒有那種人吧！」**、**「既然想打架的話，為什麼不去別的地方啊？」** 日向回應：**「笨蛋……要是真的去了應該會死人吧！」** 看到以上對話，日向是否真的要佔領誠凜高校，並打倒校內最厲害的人，的確是個很大的疑問……

在一直很了解他的里子眼中，那時候的日向，只不過是因為放棄了國中時代非常認真投入的籃球，所以變得不曉得應該做什麼才好，只能虛張聲勢勉強自己（第11集，第96Q）。

而讓日向在高中重新開始打籃球的契機，則是木吉看出他真的很喜歡籃球，而不斷說服他一起打球（第11集，第96Q～97Q）──如果日向當時沒有與木吉相遇，究竟會過著怎麼樣的高中生活呢？

●日向是否就再也不會打籃球了？

在討論日向和木吉的相遇之前，推論的另一個先決條件，其實是木吉有沒有來到誠凜高校就讀。

木吉進入誠凜高校後，不管有沒有和日向相遇，他都會創立籃球社。而如果說只要木吉創立了籃球社，日向就很可能會加入社團，這部

分的可能性感覺並不高。因為這就表示日向其實並不需要木吉努力說服，就會重新開始打球，筆者認為這應該不是作者原本希望的設定。

因此，要是木吉沒有進入誠凜高中，誠凜高中也不會有籃球隊，日向可能也就完全不會重新開始打籃球了吧。

●日向有打倒誠凜高中最厲害的人嗎？

日向曾經對伊月說：**「我要佔領這所學校，然後幹掉最厲害的人！」**不過他對此究竟有多認真，姑且還是個疑問，而且誠凜高中應該也沒什麼想要佔領學校、自己當老大的學生才對，所以這個宣言大概是不太可能實現的……

除此之外，不論校內是否有想當老大的學生，對於光想著下午是否要翹課就猶豫成這樣（第11集，第95Q），而且最後還是沒翹課（第11集，第96Q）的日向來說，他這種個性應該也當不了老大吧。

● 日向會繼續維持著金髮嗎？

即使沒有再次打籃球，也沒有找到想做的事情，他在被伊月嘲笑的情況下（第11集，第95Q），大概也不會繼續維持在學校裡顯得特立獨行的金髮了，畢竟日向應該也有意識到，自己並不適合金髮了啊。

黒子のバスケ

不知為何，很討厭「剃頭店」這個稱呼的日向

「真不愧是剃頭店老闆的兒子！」（里子）

「別說什麼剃頭店！」（日向）

「咦？門口有放那種轉轉轉的東西的店不就是剃頭店嗎？話說那要叫什麼啊？」（里子）

「才不是！不知道！」（日向）

在WC決賽當天，里子請日向幫忙剪頭髮後說：「……嗯，清爽多了！」、「謝謝你」之後，日向和里子之間有這樣的對話（第229Q）。

「別說什麼剃頭店！」都說了這種話，恐怕日向是真的很討厭「剃

頭店」這個稱呼吧。順帶一提，日向家經營的店鋪，招牌上寫的店名是「日向理髮店」。

結合前面那段對話來考慮，可以推測日向其實希望大家稱呼的是「理髮店」，而不是里子說的「剃頭店」吧。然而，理髮店之所以會被稱為「剃頭店（日文原文為「床屋」）」，是因為在江戶時代，負責理髮的店家又稱為「梳頭店（髮結い床）」，而這個稱呼也殘留到了今天。因此「剃頭店」其實並不是理髮店的蔑稱。即使如此，日向似乎還是很討厭「剃頭店」這個說法。

另外，在里子詢問：**「門口有放那種轉轉轉的東西的店不就是剃頭店嗎？」**時，雖然日向回答了**「才不是！」**──不過，那種藍、紅、白轉來轉去的招牌被稱為花柱，而門口放有花柱的店家，確實就代表理髮店／剃頭店。

黒子のバスケ

有一種流傳最廣的說法是，花柱上的紅色代表動脈，藍色代表靜脈，不過看樣子，這種說法大概只能當作參考了吧？

木吉的祖父母很有錢？

在木吉努力創立誠凜高中籃球隊的時候，伊月曾問木吉：

「而且你是「鐵心」木吉吧，如果想要打籃球的話，應該會有很多強校來挖你……為什麼會來念這種學校呢？」

木吉對此回應：

「哎呀……我對那個稱呼很感冒耶。」

「其實也沒什麼原因啦……硬要說的話，因為距離近吧。」

「我是爺爺奶奶帶大的，但他們也都上了年紀，距離近一點會比較方便。」

（第11集，第95Q）

雖然故事中並沒有明說為什麼，不過在說了自己是由祖父母帶大，

且兩人都已經上了年紀後，才接著說**「距離近一點會比較方便」**，因此

筆者推測木吉他——

① 祖父或祖母其中一人（或是雙方）身體不大好，所以決定念近一點的

高中，萬一出了什麼事情可以馬上趕回家。

② 為了就近照應可能已經開始有痴呆症狀的祖父母，念近一點的高中，

可以時常探望他們。

③ 為了成為祖父、祖母的依靠，他只好念鄉下的學校。

而在ＷＣ決賽當天，被伊月問說祖父母會不會來加油的時候，木吉

回應道——

「嗯—這個嘛……老人家來說可能有點太吃力了吧？」

「但是我平時都有跟他們說比賽的事情，他們都會像自己的事情一樣認真聽。」

（第229Q）。

既然木吉這麼說，那①或③的可能性就比②的可能性大得多了。

不過，如果木吉的理由只是因為「距離祖父母近一點會比較方便」，附近應該也有其他公立高中吧？但最後木吉卻選擇了私立的誠凜高中，會不會是因為他的祖父母很有錢呢？

如果是像木吉這樣的選手，在他被稱為「無冕五將」的年代，對於想要致力於強化籃球隊的私立學校來說，應該會以公費生的名義邀請他入學吧。就算是為了找「距離近一點的學校」，木吉完全不理會延攬自

影子籃球員最終研究

42

己的學校，卻反而進入了一開始並沒有籃球隊的新私立高中——誠凜高

校，並自己創立了籃球校隊。

此外，木吉在成績方面也很優秀，實力測驗成績是305人之中的前五

名（第22集，46頁），應該可以輕鬆進入公立高中，而不用唸學費較貴

的私立誠凜高中才對。

綜合上述來推測，木吉的祖父母很可能非常有錢！

木吉家與伊月家的外觀很像?!

在第11集第95Q中，木吉與伊月聊天時說——

「我是爺爺奶奶帶大的，但他們也都上了年紀，距離近一點會比較方便。」

——漫畫的這一格內，畫有一棟住宅。

由於是在木吉敘說家裡狀況時出現的，想來應該就是木吉家沒有錯，畫面中的人應該也是木吉的祖父母。

刊載於週刊少年JUMP2013年42號第229Q（本書撰寫於JUMP漫畫

《影子籃球員》第26集發售之前）中，木吉去了伊月家，和伊月家人一起吃了午餐——這時看到的伊月家外觀，與第95Q中所繪的木吉家外觀非常相似！

木吉與伊月家，究竟為什麼外觀會如此相像呢？

在木吉去伊月家吃午餐的時候，伊月曾說：「等等……為什麼木吉會在我家一起吃飯啊？」於是木吉和伊月的母親分別答道——

「沒有啦，我跑步熱身的時候偶然撞見伊月的媽媽。」（木吉）

「是啊！結果一聊起來才知道你午飯還沒吃對吧？」（伊月媽媽）

只是為了熱身跑步的話，應該不會跑到太遠的地方，因此木吉家與伊月家之間的距離應該不會太遠才對，有可能他們兩家就是鄰居呢！

如果是同一家建商蓋的房子，外觀相像並不稀奇，畢竟建商也常會在同一區域內建造擁有同樣外型的住宅群。不過從外觀上來看，木吉家和伊月家並不像是大型建商會蓋的那種群體住宅。

這麼一來，木吉家和伊月家相像的原因，大概只能推測為這兩棟屋齡看上去超過十年的房子，是由當地的同一間土木工程公司在多年前所建造的了。

不過，連屋子旁邊像是雜木林的部分都那麼相似，就讓人有點在意了……

※在單行本中，伊月家的外觀可能會有所修正。

黒子のバスケ

影子籃球員最終研究

奇蹟的主將，赤司征十郎

赤司是否有照著自己父親的期待成長呢？

●拿剪刀攻擊火神的赤司

「在這個世上，勝利就是一切。勝者會受到大家的肯定，敗者則受到大家的否定。」

「我到現在從來沒在任何事情上面輸給任何人，以後也不會。」

「贏過一切的我，就是正確的。」

赤司突然用剪刀攻擊火神後說：「哦，躲得好。看在你的身手上，這次就饒了你。但是下不為例，叫你回去就乖乖回去。」（第13集，第113Q）。

影子籃球員最終研究

●被紫原逼入絕境時的赤司

帝光中學籃球隊的赤司，在和紫原「一對一」進行勝負中被逼到快要輸球時，在心裡對自己說（第25集，第221Q）──

我居然……赤司征十郎居然要輸了……？

不可能……這種事情是絕對不能發生的……！

不贏不行。不管對手是誰，不管出現什麼狀況……否則的話……

在這世上，勝利就是一切。勝者所做的一切都會被肯定，而敗者只能被否定一切。

由此我們能夠得知，赤司他認為──

＊自己是不可能會輸的

＊自己是不能夠輸的

＊自己只能贏，獲得肯定，絕對不能輸，會被否定一切

赤司之所以會有這種想法，很可能是因為他從小就被迫學習了帝王學所導致。

在二年級的赤司將擔任帝光中學籃球隊隊長一事公布那天，黑子說了：「但他還只是二年級而已，不會有什麼問題吧？」

此時綠間回應：「這一點恐怕不需要擔心。」

「赤司是全日本屈指可數的名門少爺。」

「為了讓他繼承家業，他家裡很嚴格，似乎對他施行了各式各樣的英才教育，聽說他連帝王學都有學習。」

（第24集，第212Q）

黒子の
バスケ

因曾修習過帝王學，而認為自己不能輸的赤司，事實上一直過著不曉得何為失敗的人生——那麼，赤司有照著讓他學習這些事物的父親的期望成長嗎？還是說，赤司的成長方式和父親所期許的並不相同呢？

● 赤司父親對他的要求

赤司的父親曾對他說：

「文武雙全……不，在所有方面都能出類拔萃，才算是赤司家的人。」

（第25集，第220Q）

而身為籃球隊主將、率領隊伍留下輝煌的戰績，在學業成績方面也相當優秀的赤司，確實符合了「在所有方面出類拔萃」此一條件。從這個觀點來看，赤司確實有照著父親的期望成長。

● 「誰要是敢違抗我，就算父母我也殺」——赤司父親原本就期望他成為會說出這種話的人嗎？

赤司曾對火神說：

「在這個世上，勝利就是一切。勝者會受到大家的肯定，敗者則受到大家的否定。」

「我到現在從來沒在任何事情上面輸給任何人，以後也不會。」

「贏過一切的我，就是正確的。」

赤司這麼說完之後，又繼續講出這句話來——

「誰要是敢違抗我，就算父母我也殺。」

（第13集，第113Q）

影子籃球員最終研究

黒子のバスケ

52

如果赤司的父親是想將兒子培養成順從自己的人，那麼說出這種話的赤司便違背了父親的期望。

話說回來，「誰要是敢違抗我，就算父母我也殺」──應該也沒有父母會希望自己養育的兒子說出這種話來吧。不過，假如赤司的父親是希望將赤司培養成超越自己、成為「帝王」般的人的話，那麼赤司便可以說是完美地按照這樣的期望成長了吧。

●有心理疾病的赤司

赤司擁有複數人格……也就是「解離性身份疾患」，俗稱多重人格，那麼赤司自然是患有心理疾病的。

赤司罹患心理疾病的原因或許不只一個，不過在這些原因之中佔了極大比例的，或許正是因為父親讓他學習帝王學，養成勝者所做的一切都會被肯定，而敗者只能被否定一切，必須要不斷獲勝的偏差價值觀。

不過擁有這種偏差價值觀（應該也可以說是強迫觀念），對於將赤司培養成能夠一直獲勝的優秀人才這點上，是很有幫助的。

然而，被迫學習帝王學導致偏差價值觀根深柢固的赤司，心理可能早就生病了。

如果沒有被迫學習帝王學，赤司或許不會成為現在這般優秀的人，不過他可能也就不會有心理疾病了不是嗎？

● 父親對於赤司有心理疾病一事的看法？

赤司成為擁有多重人格的事，恐怕他的父親並沒有注意到。倘若父親知道了，那麼他的想法可能會是以下其中一種——

＊竟然會得什麼心理疾病，這樣根本沒資格當赤司家的人

＊即使有多重人格，只要是個出類拔萃的人就沒問題

如果赤司父親希望將赤司培養成超越自己的人，那麼他應該會很大器地認為，說出**「誰要是敢違抗我，就算父母我也殺」**的赤司很可靠。

再者，要是他覺得無論擁有多少人格，只要是個優秀人才就沒有問題的話，那麼赤司也可以說是照著父親的期望成長了吧。

所以如果赤司的父親是希望兒子能夠成為順從自己的人，或是認為有心理疾病就沒資格當赤司家的人的話，那赤司很顯然就沒有按照父親的期望成長了。

知道「視線誘導」卻不曉得「輕小說」的赤司

「Misdirection。」

「是在魔術裡使用的誘導視線技能。」

「右手做一些華麗的動作吸引人們注意，左手準備接下來要用的魔術機關，就是這樣的技巧。」

「不過這並不只是在魔術裡使用，人的眼睛有各式各樣的慣性。」

「在視野範圍內，如果同時存在快速移動和慢速移動的物體，我們會不自覺的去追蹤移動快的一方；眼前的人突然朝著某方向看，自己也會不自覺跟著朝同一方向看。」

「利用這種慣性操縱對方視線的技能，總稱就叫做Misdirection。」

為了測試三軍裡的黑子實力如何，帝光中學籃球隊進行了二軍對三軍的小型練習賽。在比賽中，就連建議黑子發揮他沒存在感這項長處的赤司，似乎也沒有想到黑子會將「視線誘導」運用在自己的球風之中……儘管如此，一見到黑子打球的模樣後，赤司馬上就看穿他所使用的是魔術中的「Misdirection（視線誘導）」，並對虹村做出了如上的詳細說明（第23集，第207Q）。

仔細一想，這是很厲害的事情。畢竟知道「Misdirection（視線誘導）」，還能立刻說明正確意義的國中生，大概也只有赤司了吧。

當然，如果是《影子籃球員》的讀者，知道「Misdirection」是理所當然的。但對大部分的讀者來說，有多少人是在讀過《影子籃球員》之前，就聽過這個詞彙了呢？

我們大概也都明白魔術會利用人類視覺的慣性，還有類似誘導視線

的手法沒錯，但並不會曉得「Misdirection」這個詞。

雖然赤司了解「Misdirection」這個冷僻的詞彙，還能說明其意義，但似乎也不能說他就是個博學多聞到沒有問題能夠難倒的人。

原因在於，赤司不曉得「Light novel（輕小說）」這種大部分高中生都會知道的詞。

發現赤司並不曉得「Light novel」，是在赤司進入洛山高中後，邀請想要退出籃球隊的黛「成為新的幻之第六人」時，兩人聊道：

「順便問一下，你在看什麼？」（赤司）

「……輕小說。」（黛）

「輕小說？」（赤司）

「輕式小說，你不知道嗎？」（黛）

黒子の
バスケ

「很好看嗎？」（赤司）

「內容沒有一般的小說那麼沉重，所以讀起來很輕鬆，有人喜歡也有人討厭，不過要是喜歡看的話是很好看的喔。」（黛）

（第239Q）

赤司不僅不曉得「Light novel」這個詞，看樣子也完全不知道世界上有這種類型的小說。但他為什麼卻知道「Misdirection（視線誘導）」這個詞，還能夠完整解釋它的意思呢？

這裡首先排除他作為籃球選手，曾考慮過自己要在球場上運用「視線誘導」。如果是這樣的話，他與存在感薄弱的黑子相遇時，應該就能直接建議他採用「Misdirection（視線誘導）」融入自己的球風才對。

如此一來我們能夠推測，赤司可能是因為曾對魔術有興趣，在研究

技巧的過程中才知道了「Misdirection」吧？

如果魔術真是他的興趣之一，那自信滿滿斷言「我到現在從來沒在任何事情上面輸給任何人」的赤司（第13集，第113Q），他的魔術技巧應該也是非常優秀的吧！

黒子の バスケ

所謂日本屈指可數的名門赤司家是？

「赤司是全日本屈指可數的名門少爺。」

（第24集，第212Q）

——我們由綠間的口中得知，赤司家是日本少數的名門。

在「奇蹟世代」中與赤司往來最為密切的綠間，在描述有關赤司的事情時不大可能說出錯誤的情報。因此赤司家為日本屈指可數的名門，應是千真萬確的。

在日文國語字典中查詢「名門」（原文為「名家」）這個詞時，上面寫著——

① 家世優秀的家族、名門

② 有名聲的人

③ 朝廷門第，可以晉升到大納言（日本官職，四等次官）

——以上這些，都代表「名門」的意思。那麼，赤司家究竟是怎麼樣的「名門」呢？

由綠間的闡述，我們能夠得知赤司應該是被迫學習帝王學的（第24集，第212Q）。

「在這個世上，勝利就是一切。勝者所做的一切都會被肯定，而敗者只能被否定一切。」赤司會被灌輸這些極為偏差的觀念，大概是因為其父認為身為自己的後繼者，赤司一定要有這樣的價值觀才行。

赤司會像這樣被迫學習帝王學，還吸收了這種價值觀，其原因應該

在於赤司家並非單單只以血脈、家世為傲的「名門」，而是在實業領域上有著強大「力量」的「名家」吧。

倘若赤司的父親是站在結合金融、不動產、製造、零售、運輸等大財閥頂端的人……那麼，他讓身為其後繼者的兒子學習帝王學，並灌輸那樣的觀念，也可以說得通了。

即使我們無法斷言其必定是立於頂尖財閥的一所名門望族，赤司家在實業領域中擁有強大力量，對日本經濟有著強大影響力的可能性還是相當高的。

赤司的父親為什麼同意兒子讀帝光中學？

如同前面所說，赤司家在實業界是擁有強大「勢力」的「名門」，這點應該是無庸置疑。而赤司的父親，肯定也非常執著於自己與家人身為「赤司家」這個「名門」的一員，並且從他所說的這句話能夠得到確認──

「文武雙全……不，在所有方面都能出類拔萃，才算是赤司家的人。」

（第25集，第220Q）

有著自己是「名門」的認知，且以這件事情感到驕傲和執著的人，

想讓自己孩子去念所謂的名校是再自然不過的事。

然而……即使帝光中學以籃球隊來說是強校中的強校，大概也不是名門家庭子女會去念的學校。

這麼推論的原因在於——

● 帝光有像灰崎這樣的不良少年存在

如東是上流家庭會讓子女去念的名校，即使學生之間多少會有些欺負行為，但像灰崎這種個性暴力不良的學生，應該也是少有的。

● 有像青峰和黃瀨這種學習能力不高的學生

如果沒有一定程度的學力，理應無法進入所謂的名門學校……但在帝光中學，卻有像青峰和黃瀨這種成績平均分低於標準學力值的學生。

這麼看來，赤司很可能是為了加入籃球隊，才決定就讀帝光中學

的。而若是真如前面所言，帝光中學並非名門學校的話，赤司的父親竟然會點頭同意這件事情，就十分讓人意外了。

這是否代表，赤司的父親雖然是個執著於「名門」身分，並為此感到驕傲的人，但他並沒有特別想過要讓自己的孩子就讀所謂的上流名門學校，並讓赤司成為那種禮儀端正的優等生呢？

話說回來，洛山高中雖然也是一所籃球隊實力強勁的頂尖強校，但大概跟帝光中學一樣，並不是什麼名門學校吧。雖然沒什麼具體根據可以佐證，不過反過來講，也同樣沒有能夠說明洛山是名門高中的證據。

而如果帝光中學真的像前面所推論的不是什麼名門學校，那赤司的父親會同意他就讀非上流學校的洛山高中似乎也就不意外了。

而赤司父親會接受兒子就讀非名門學校的另一個原因，則或許是因為他希望赤司家的人都要有一定自主性，所以才同意赤司的選擇，允許他進入帝光中學和洛山高中吧。

在全中決賽中，赤司贊成配合比分的原因

在帝光中學達成全中三連霸，與明洸中學的決戰中，「奇蹟世代」們協議將比賽中雙方的得分都調整成全是數字1，最後以111比11的比分贏得勝利（第25集，第226Q）。

「奇蹟世代」們會像這樣配合比分，除了殺時間之外應該也沒別的理由了。因為明洸中學的實力實在相差太遠，根本沒有被他們放在眼裡。

大概只有「奇蹟世代」五人中常把「盡人事」當作信條的綠間說著**「無聊」**、**「隨你們去」**，沒有積極參與這場如同打發時間的遊戲，而是很認真地打球，但赤司卻贊成這場遊戲。

或許，赤司會參與這種行為，是因為在比賽前見到了明洸中學的荻原成浩，因為不滿對方而想要懲罰他吧？

荻原來探望在準決賽對鐮田西中一戰中受傷的黑子，和偶然相遇的赤司聊道——

「你……覺得打籃球開心嗎？」（荻原）

「……我不明白你問這個問題的意思。」（赤司）

「不能跟黑子對戰我也覺得很不甘心，但我不打算在這裡多說什麼。你們不把我們放在眼裡的這件事我也早就做好覺悟了。帝光的確很強，但你們只是在贏得比賽而已吧！除此之外我什麼都感覺不到。應該還有一些東西是比勝負還要更加重要的吧！」（荻原）

「……你想說的是享受比賽嗎？真是無聊，即使敗北也只要開心就

好，這些話不過是弱者的藉口罷了。」（赤司）

「輸了的話當然會不甘心啊！但正因為如此，才能為了下次取勝而不斷努力，打贏的話就會很開心，所以打籃球才有樂趣啊！」（荻原）

「果然只是泛泛之輩啊，輸掉之後就只會說漂亮話而已。真是浪費時間，就像你說的，我沒有把你們放在眼裡，不管是實力還是那些話。」（赤司）

（第25集，第226Q）

「你告訴黑子！我們絕對還要一起打籃球……！」（荻原）

（第13集，第113Q；第25集，第212Q）

赤司將自己的理念「在這個世上，勝利就是一切。」和「勝利即為一切」，這項帝光中學唯一的理念作為基礎（第1集，第2Q），以隊長的身分率領著帝光中學籃球隊。

面對荻原說：「但你們只是在贏得比賽而已吧！除此之外我什麼都感覺不到。」來否定自己所率領的帝光中學籃球隊。赤司應該是不會開心的。因此他是否有被籃球實力完全遠遠不及自己和夥伴的傢伙挑釁了的感覺呢？

他在聽到這句話後一臉平靜，只說了「果然只是泛泛之輩啊」、「真是浪費時間，就像你說的，我不把你們放在眼裡，不管是實力還是那些話」但事實上赤司心裡有可能是相當憤怒的！

明明只是個實力不如自己的人，卻敢這樣大言不慚，那想要在球場上還以顏色，懲罰對方也沒什麼奇怪的了吧。

赤司在贊成黃瀨說著要把失分和得分都配合成數字1時說——

影子籃球員最終研究

「挺不錯的嘛，看起來比單純的比得分競賽要有趣得多。」

「而且，也非常適合下一場的對手。」

（第25集，第226Q）

——這句話便算是印證了這件事情吧。

要是荻原等明洸中學籃球隊的成員在完全不被「奇蹟世代」視為對手，甚至在徹底蔑視之下遭到慘敗後真的從此喪志一蹶不振，甚至放棄打籃球——那麼作為赤司對荻原的「懲罰」來說，這種結果想必是足夠深刻了吧。

赤司 VS 降旗

在WC決賽的誠凜高校對洛山高校一戰中，由於先前盯防赤司的伊月改盯防黛，變成要由中途才上場的降旗來盯防赤司……降旗因為太過害怕，整個人無法停止顫抖（第239Q）。

青峰回道——

在觀眾席上觀看比賽桃井問身旁的青峰說：「阿大，這……？」而

「還能有什麼這啊那的，我怎麼看，都只看見一隻吉娃娃被放在獅子面前……」

（第239Q）

黒子のバスケ

黛看著赤司VS降旗這個過於超現實的畫面，陷入幾乎無法思考的狀

態——

……呃……這算什麼？

讓伊月來盯防我可以理解，因為鷹眼持有者是視線誘導的天敵。

而伊月擁有與鷹眼相同性質的鷲眼，所以只要讓他來盯防我，我的

行為就會受到相當大的限制。

但是代替伊月去盯防赤司那個人選也太扯了吧！

至於根武谷則是流下瀑布般的淚水，對身後的木吉說——

「喂⋯⋯木吉⋯⋯」

「誠凜的血是什麼顏色的？」

「那小鬼會被撕成碎屑的！」

「這簡直就是恐怖片啊！我已經嚇得不敢看了！」

「我就不說什麼了，你們趕快換個能打的人上來啊！」

「這種玩笑對赤司不起作用的，真的！」

（第240Q）

誠凜有誠凜的想法，才會讓降旗上場去盯防赤司，這點後來我們馬上就明白了。不過赤司VS降旗的這個畫面實在太過超現實，雖然赤司還算冷靜，不過連他都露出了困惑的神情（第240Q），周遭人們會疑惑是很自然的。

赤司其實早已經與盯防自己的降旗見過面。在WC的開幕儀式結束後，赤司把「奇蹟世代」們和黑子找出來，而里子請降旗跟著黑子一同

影子籃球員最終研究

黒子の
バスケ

過去。

當時，在其他成員都到了以後，赤司最後一個才出現，講完「大輝、涼太、真太郎、敦還有哲也，我很高興能再見到大家。能像這樣全員齊聚一堂，真是讓人感慨無限呢」之後，他對著跟著黑子過來的降旗說：

「不過，還混了一個不相干的人呢？我現在只想跟以前的隊友說話。不好意思，可以請你先回去嗎？」

（第13集，第113Q）

雖說這兩人曾經見過面，但我們無法得知赤司究竟記不記得降旗。面對在WC決賽中盯防自己的降旗，赤司露出了「這個人太弱了要怎麼辦」的困惑神情（第240Q），似乎沒有想起降旗是「那時候跟著黑

子一起來的人」，而《影子籃球員》的故事中，也並沒有明確描繪出這點。這裡反向思考的話，或許也是因為赤司覺得完全沒有記得降旗的必要吧。

至於降旗，對於赤司在自己眼前突然用剪刀攻擊火神的衝擊和恐懼感（第13集，第113Q），鐵定是忘不了的。

因此在盯防赤司時竟然會無法止住發抖，降旗害怕到這種程度，也許不僅僅是必須盯防「奇蹟世代」主將而感到緊張的關係，或許也包括了無法忘記見到赤司攻擊火神時的恐懼感也說不定。

赤司曾說過黑子只是「認識的人」

「很少有人能這麼快記住我的……」（黛）

「這個嘛……可能是因為我認識一個和你很像的人。」（赤司）

「不……我只是覺得你越來越像我認識的那個人了。」（赤司）

「這麼說來你剛才也有說啊……他是怎樣的人？」（黛）

「幻之第六人，人們曾經這樣叫他。」（赤司）

因為感覺到黛身上擁有成為新型幻之第六人的資質，赤司找到黛，並與對方有了這樣的對話（第239Q）。不過令人在意的是，赤司竟然說黑子只是「認識的人」。

赤司和黑子在帝光中學同是籃球隊的隊員，這種事情自然是不用再

重申了。

一入隊馬上就成為一軍一份子的赤司，與被赤司看出有身為「第六人」的才能，獲得特別考試的機會，好不容易才升上一軍的黑子。身為主將的赤司與隊員之一的黑子，雖說他們兩人有些不同之處，不過兩人是帝光中學籃球隊的同期隊員，這是無庸置疑的事實。

一般而言，高中生在對別人說起和自己同中學同社團的人時，不會將對方說成「認識的人」，而是會以「朋友」相稱，或者直接就說「國中時代一起加入○○社的同學」比較常見吧？

但為什麼赤司提到黑子時，只說他是「認識的人」呢？

帝光中學時代的赤司，看到在三軍打滾的黑子，在他身上感受到了自己所追求的「第六人」可能性，建議黑子應該擅用自己沒有存在感的特質，為團隊發展出新的球風。後來綠間問他：**「你真的認為那種傢伙**

黒子の バスケ

影子籃球員最終研究

78

能化身為有用的球員嗎？」

赤司回應：

「……誰知道。」

「我只是感覺到了可能性，但那是初次見面的陌生人，又不是什麼朋友，我沒義務關心那麼多吧。」

「我只是放下繩子而已。」

「至於能不能爬上來，就看他自己了。」

（第23集，第206Q）。

後來，黑子在不斷摸索與努力之下成為了「幻之第六人」──但即使他成為「幻之第六人」，並對帝光中學籃球隊的勝利有所貢獻了，恐怕赤司依然沒有把黑子當作朋友吧。

對赤司而言，黑子只不過是作為「第六人」為帝光中學籃球隊貢獻

勝利的選手，不多不少，就只是這樣的存在。

所以，赤司才沒有稱黑子為「朋友」，而是「認識的人」。

對赤司來說，或許除了黑子之外，綠間、青峰、紫原、黃瀨也都並

非「朋友」，而只是「認識的人」吧。

即使赤司有認定他們四人算是「曾經的夥伴」，也無法感受到，赤

司有把他們當成「朋友」。

每十年出現一人的天才們，奇蹟世代

渴望被懲罰的青峰

想都沒想就跑出來了，我闖禍了吧？

之前有一段時間我也是一直缺勤，算是有前科……

大概會有相當嚴重的懲罰，或者可能會被降格也說不定……

嗯……但那也是沒辦法的吧……

在帝光中學時期，青峰因為找不到實力相當可以練習的對手而感到無趣、憤怒，因而發起牢騷時，隊友跟他說：「**真的只是因為青峰太厲害了啊！根本就沒有人能阻止得了你嘛……哈哈……**」聽到這句話以後，青峰大叫著：「**混蛋！我不玩了。**」便擅自跑了出去。

之後一個人來到河邊的青峰頹喪地自言自語著：

「什麼啊——真是的。」

（第25集，第220Q）。

此時的他，應該很明白自己做了很荒唐的事情，與其說是對於免不了被懲罰一事有所覺悟，還不如說，他看起來是希望被懲罰的。

青峰的實力太過堅強，因而眼前沒有一個人能夠成為他的對手，因沒有可超越的對手而感到氣憤，最後暴走……因此青峰大概希望自己被處罰、被指正不可以再意氣行事，讓他暫時可以逃避找不到練球對手的憤怒。

沒想到……因為理事長指示給予「奇蹟世代」特別的待遇，無論球員發生什麼事情，都不會被禁賽，而且要他們一定得繼續出場比賽（第25集，第219Q）。

真田監督擔心在此時指責青峰，會導致青峰因此退出籃球隊，於是對青峰說：

「如果你不願意的話，日常的練習你可以不用來了⋯⋯」

「但是比賽你必須出場，只要你出場贏得比賽，我就不會再說什麼。」

（第25集，第220Q）

──不難想像，青峰對監督的這番話會感到多麼失望。

倘若白金監督沒有因病倒下，即使理事長要求給予「奇蹟世代」任何特別待遇，白金監督應該也會好好懲戒青峰的吧。這對希望有誰能夠來制止自己的青峰來說，實在是相當可惜的一件事。

黒子の
バスケ

進入桐皇學園高校後，青峰遇到了難得的能讓自己全力戰鬥的火神，並總算不再自暴自棄地胡來了——不過，假如青峰在帝光中學時代，應該被懲罰的當下就受到適當的懲處，且有人加以指導的話，他在那時應該就不會那麼無法無天了。

但如此一來，在那之後也就不會接著發生——

＊紫原和赤司的對決

＊赤司引發了內在的另一個赤司

——帝光中學籃球隊也更不會變成「勝利即為一切」的隊伍了吧。

最想要戰勝赤司的人是綠間？

「我一定會贏的，赤司。」（綠間）

「那是不可能的，真太郎，你曾經讓我主動認輸過嗎？」（赤司）

「將棋和籃球是不同的唷。」（綠間）

「都一樣。到目前為止，我從來都不曾錯過。贏過一切的我，是完全正確的。」（赤司）

在WC準決賽的洛山高校對秀德高校一戰開始之前，赤司和綠間之間曾有這樣的對話（第20集，第175Q）。

此外，在洛山高中對秀德高中開球沒多久，馬上就投了三分球的綠間曾說了：「來吧，赤司，依照約定，讓我來告訴你什麼是敗北！」

綠間會這麼說，是因為在帝光中學時代時，兩人曾經——

「我不知道什麼是敗北。」（赤司）

「什麼……？那算什麼啊，諷刺嗎？」（綠間）

「哈哈！不是啦……抱歉，只是剛剛突然想到而已。並非我希望敗北，而是因為不了解，所以對這件事感興趣，並不是要諷刺人。」（赤司）

「這就叫做諷刺啦。既然如此，我遲早會告訴你。」（綠間）

「……說得也是。如果之後要和你交手的話，我可能真的沒辦法掌握分寸吧，因為我完全不想輸呢。」（赤司）

（第20集，第175Q）

那麼，在帝光中學時代曾對赤司說過「我遲早會告訴你（敗北）」，而在WC中與赤司一戰時又說了：「來吧，赤司，依照約定，讓我來告訴你什麼是敗北！」的綠間，是否為「奇蹟世代」中最想戰勝赤司的人呢？

● 青峰不覺得赤司是好對手!?

比誰都要喜歡籃球的青峰追求著和自己實力相當的好對手……在他的才能嶄露頭角，擁有了壓倒性實力以後，沒有了與自己對等的人，他也因為沒有目標，打球變得很隨性。

之後漸漸將「能夠打倒我的人，只有我自己」這個口頭禪掛在嘴邊……不曉得青峰是否考慮過，認真地和赤司打一場呢？

假使青峰認為，赤司是即使用盡全力也不曉得是否能戰勝的對手，且不惜任何代價也要與赤司一戰並取勝的話，那就不會說出「能戰勝我

黑子のバスケ

影子籃球員最終研究

的人，只有我自己。」了吧。

在「奇蹟世代」們的才能還沒完全綻放時，黑子曾經問過：「赤司是怎麼樣的人呢？」這時青峰回應道：

「嗯？──啊──那傢伙可厲害了。腦袋又好，又能始終掌握周圍球員的動向，這樣的控球後衛沒得說了吧！」（第23集，第206Q）。

或許，作為得分球員的高傲，讓青峰無法將以司令身分率領團隊的赤司視為對手來看待吧。

●紫原是否深信著自己唯有赤司無法戰勝？

在帝光中學時代，紫原曾與赤司進行一對一，先取得五分即勝利的

比賽，此事的契機，是因為紫原本只聽赤司的話，認為唯有赤司比自己強，後來他卻不再這麼想，也對聽從「比自己還弱的人」感到厭煩。

在這場比賽中，紫原將赤司逼到險些敗北⋯⋯在被逼到絕境之際，赤司內在的第二人格被激發，並覺醒了「天帝之眼」，最後打敗了紫原（第25集，第221Q）。

自從被覺醒「天帝之眼」的赤司以壓倒性實力獲勝後，紫原就深信唯有赤司是絕對無法打敗的。證據在於——

＊紫原按照赤司的吩咐，沒有出場參加！・H準決賽（第9集，第78Q）

＊在WC準決賽中，洛山高校對秀德高校一戰開始之前，紫原說 **「沒法想像赤仔會失敗啊。」**（第20集，第175Q）

黒子のバスケ

●黃瀨想要打敗的並非赤司，而是青峰

黃瀨開始打籃球的契機，是因為看到了練習中的青峰——

不管我再怎麼努力，應該都無法追上他……但就是這樣才好！

我想跟這個人一起打籃球！

——並希望總有一天自己能勝過青峰（第8集，第64Q）。

也就是說，遠從開始打籃球之前，對黃瀨來說，希望一戰並獲勝的對手就並非赤司，而是青峰。

綜上來看，青峰不認為赤司是個值得一戰並想要勝過的好對手，紫原覺得唯有赤司是絕對無法戰勝的，至於黃瀨想要打敗的不是赤司，而是青峰。既然如此，在「奇蹟世代」的天才們之中，最想要和赤司一戰並獲勝的人，果然還是綠間了吧。

在學業成績上有可能勝過赤司的人不是綠間，而是紫原?!

「奇蹟世代」包含黑子與桃井的學業成績排名，在JUMP漫畫第21集第88頁的「影子籃球員隨便回答Q＆A」中曾明確說明（作者表示「差不多是這種感覺」），也就是：

赤司 ＞ 綠間 ＞ 紫原 ＞ 桃井 ＞ 黑子 ＞ 黃瀬 ＝ 青峰

第一名自然是從來不曾輸給任何人的赤司，其父亦認為即使並非將心力只專注在課業上，成績第一也是理所當然的（第25集，第220Q）。

而在火神問：「對了，黃瀨和綠間的成績好嗎？」的時候，黑子也毫不猶豫地說：「**綠間還不錯。**」（第5集，第37Q）。再加上帝光中學時代時，綠間曾評價秀德高中：「**籃球隊設備相當不錯，也很重視學習，是個好學校啊。**」（第25集，第227Q）

在選擇自己所就讀的學校時，將該校是否重視學業列為一大重要考量因素的綠間，成績排名第二，同樣也是很合理的。

比較讓人意外的是，很討厭麻煩事，讓人想像不到會花時間認真念書的紫原竟然排第三名。

雖然我們不清楚綠間和紫原的成績究竟差了多少，但比起在學業方面應該也跟籃球同樣盡人事的綠間，紫原念書的時間應該是遠少得多才是。就算樂觀評估，恐怕紫原花在念書上的時間只有綠間的幾分之一，甚至以他討厭麻煩的性格來說，就算回家後完全不念書，肯定也沒人覺得奇怪。

假設真如以上所推測，紫原是在幾乎沒有進行任何預習、複習和準備考試的情況下，就拿到相當好的成績。那如果紫原在課業方面也和綠間一樣認真努力，甚至只要小小努力一下，他的成績很有可能就會比綠間還要更好呢！

在小說《影子籃球員-Replace》的〈意外喧鬧的帝光國中放學後〉中，認真念書的綠間無法接受自己在學力測驗中，一次都沒有贏過赤司，每次考試時都會進行各式各樣的研究。

畢竟就像前述所說，赤司的父親從小就將他培養成**「文武雙全，在所有方面都能出類拔萃」**的人。

假設「奇蹟世代」中有人能在學業成績上勝過赤司的話，搞不好並非盡了人事後依然無法勝過赤司的綠間，而是紫原也不一定。

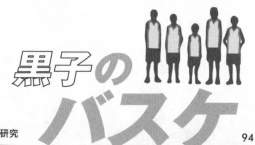

黒子のバスケ

必竟紫原在不努力的情況下能拿到好成績，要是認真努力起來，無法預測他的成績會提升到什麼程度啊。

只是……如此討厭麻煩事的紫原，認真念書起來是什麼模樣，似乎也是無法想像的事情……

紫原無法放下零食是必然的？

個子高大或是肌肉多的人，會比個子小或沒什麼肌肉的人要容易餓，因為其本身的基礎代謝率會比較高。即使運動量相同，或者根本沒有做任何運動時，所消耗的卡路里也會比普通體型的人來得多。

因此紫原身為體型高大、肌肉又多的籃球選手，會比同年齡男生消耗更大量的卡路里，若是只攝取和他們相同份量的食物，想必會比其他不運動的男生更容易肚子餓。紫原手上時常拿著零食，很可能就是這個原因。

而且甜食的含糖量較多，和其他營養成分相比，糖分轉變成能量的時間會稍短一點，再加上血糖上升後空腹感也會消失，很適合作為運動時的能量補給。

影子籃球員最終研究

除了籃球以外，黃瀨在其他運動方面也能「模仿」?!

「他把剛剛看到的球技，在瞬間變成自己的東西。」

當前來誠凜高校的黃瀨，在黑子面前精準重現先前火神展現的技巧之後，黑子說了這句話（第1集，第3Q）。

若要用一句話來形容黃瀨的「模仿」，那就是「將所看到的技巧在一瞬間變成自己的東西」。

在海常高校對桐皇學園高校一戰中，當黃瀨想要模仿青峰時，黑子對里子說（第8集，第68Q）──

「其實，黃瀬的模仿原本就是做自己能辦到的事，做不到的事情還是做不到。」（黑子）

「簡單來講就是『理解能力異常快速』的意思。因此像是模仿ＮＢＡ選手這種超越本能以外的技巧，就無法重現。」（里子）

筆者推測應該是可以的。因為在帝光中學時代，還沒有加入任何社團而四處晃蕩的黃瀬就曾經想過──

假如理解能力異常快速的黃瀬，真的在看到他人球技的一瞬間自己就能夠學會，那這也表示了在其他運動方面也能夠「模仿」嗎？

「我喜歡運動……但是只要稍加嘗試馬上就會了，玩了一陣子之後，就沒有人能當我的對手……」

（第8集，第64Ｑ）

事實上，儘管沒有踢過足球的經驗，只是看過足球選手的動作，黃瀬就可以在顛球測試中表現出不錯的球技。（第8集，第64Q）

因此不論是什麼運動，想必黃瀬都可以從「模仿」中學習吧。

「奇蹟世代」中，在其他運動表現最好的人是赤司？還是黃瀨？

「我到現在從來沒在任何事情上面輸給任何人，以後也不會。」

突然用剪刀攻擊火神之後，赤司這麼說了（第13集，第113Q）。

而在和紫原一對一比賽誰先拿到五分，分數被逼入四比零快要敗北的時候，赤司在心裡說著（第25集，第221Q）──

我居然⋯⋯赤司征十郎居然要輸了⋯⋯？

不可能⋯⋯這種事情是絕對不能發生的！

因為他的想法如此篤定，大概真的在「任何事情上面」都沒有輸過吧。

話雖如此……在籃球以外的運動中，「奇蹟世代」裡最強的人就是赤司了嗎？剛進入帝光中學時的黃瀨，看到體育館正在進行籃球隊級別的測驗活動時，自言自語道：

「哦！好像很熱鬧啊，這是什麼社團？」

「我要不要也進個什麼運動社呢！啊，但是姐姐擅自發了照片的模特兒事務所昨天打了電話給我啊——！」

「怎麼辦好呢，反正真要做的話肯定沒問題吧，不管是什麼……」

（第23集，第204Q）

此外，黃瀨加入帝光中學籃球隊之前，在體育課的足球顛球測驗中

完全沒讓球掉落，還讓足球隊的田中驚訝不已：「這根本不是外行人的程度吧？他不是沒玩過足球嗎？」

當時的黃瀨卻在心裡自言自語：

「這種的只要看一下馬上就會了嘛。為什麼會有人做不到啊？我才有這種感覺呢。」

「我喜歡運動……但是只要稍加嘗試馬上就會了，玩了一陣子之後，就沒有人能當我的對手……」

「不管誰都好，拜託讓我燃起鬥志吧。」

（第8集，第64Q）

身為籃球選手的黃瀨是個能夠精通所有籃球技巧的天才，而從更廣的意義上來看，也是個能夠精通所有運動的全才。

黃瀨面對任何運動都能得心應手，肯定是因為他的理解能力非常

黒子のバスケ

好。而正因為如此，黃瀨才能夠快速領悟他人身上的技巧，然後馬上「模仿」出來。

「奇蹟世代」的成員，運動神經與身體能力自然也都相當優異，即使是籃球以外的運動，只要該運動符合自己的性格，認真去玩應該都可以達到相當的水準。

不過，在籃球以外的運動也能馬上上手的，應該就是理解能力最快的黃瀨吧？而且在黃瀨升上帝光中學籃球隊一軍的那一天——

「幾乎無法想像他才剛打了兩週籃球。」（綠間）

「真的，跟某某人真是天差地別啊～～～」（紫原）

（第24集，第210Q）

綠間和紫原這麼說，也算是一項佐證吧。畢竟就連作為一軍選手的

他們，都對才剛開始打籃球就進步神速的黃瀨感到開心。

因此，若是用其他運動來一決勝負，即使是擁有「天帝之眼」的赤司，在進行和籃球完全不同的其他運動時，不曉得能不能勝過黃瀨呢？

這麼看來，能夠讓自負地說著**「我到現在從來沒在任何事情上面輸給任何人」**的赤司敗陣下來的人，說不定很有可能就是從廣義上來說為一名全才的黃瀨了呢！

但話又說回來，「奇蹟世代」在同一間學校時，也許還有機會透過籃球以外的運動一決勝負，但從他們畢業，各自進入不同高中的那一刻起，這樣的機會也不可能再有了吧？

因此，若是赤司和黃瀨用籃球以外的運動決勝負，我們也無法確認到底誰能夠獲勝了……

黑子のバスケ

不理解黑子為什麼幾乎不來學校的黃瀨

「我以前就讀的國中籃球很強⋯⋯但那裡有個獨一無二的基本理念，那就是一勝利就是為一切。」

「因此我們需要的並不是團隊合作，而是「奇蹟世代」能夠發揮壓倒性個人球技的籃球，那就是最強的。」

「然而⋯⋯那已經不是一個『團隊』了。」

「雖然五人得到了肯定，但我⋯⋯感覺好像欠缺了什麼重要的東西。」

（第1集，第2Q）

還是誠凜高中籃球隊暫時社員的黑子，曾這樣對火神說過。

由此，我們可以知道黑子和「奇蹟世代」的五人之間，有著無法輕易消除的鴻溝——而第226Q～第227Q（第25集）中有明確說到，在達成全中三連霸的決賽時，「奇蹟世代」們以殺時間的心情配合比分來比賽之後，這個鴻溝更是變得深不見底。

黑子似乎就是從帝光中學達成前所未有的全中三連霸以後，便不再去籃球隊練習，也幾乎不去學校了（第25集，第227Q）——黃瀨看樣子也不理解黑子之所以不再出席籃球隊，也不去學校，是因為黑子和「奇蹟世代」五人之間出現了巨大鴻溝的緣故。

黃瀨在誠凜高校決定要和海常高校進行練習賽之後，馬上就跑去誠凜高校，並對黑子提出邀約：

「來海常吧！我們再一起打籃球嘛。」

黒子のバスケ

「我是說真的，我很尊敬小黑喔！在這種地方你是英雄無用武之地啦。」

被黑子果斷拒絕後，黃瀨又說：

「而且這根本不像你呀！勝利就是一切吧。」

「為什麼不去更強的學校呢？」

（第1集，第3Q）

黃瀨當時會說這些話，正是因為他不了解黑子無法接受「勝利即為一切」這個帝光高中獨一無二的信念，且與肯定這個信念的「奇蹟世代」五人之間感到有隔閡的關係。

如果他有注意到黑子無法接受「勝利即為一切」這個理念，應該就不會說出這些話來了吧。

在黑子幾乎不去學校的那段時間，黃瀨和青峰曾聊到：

「今天好像也沒有來耶。」（黃瀨）

「啊？」（青峰）

「小黑啦！聽說他都不怎麼來學校了。結果引退那天他也沒露面，他沒事吧？」（黃瀨）

「反正畢業沒問題吧，他至今為止好像都是全勤來著。」（青峰）

「不是那個問題啦！」（黃瀨）

「聽說小桃也去了他家好幾次，可是根本見不到人……」（黃瀨）

（第25集，第227Q）。

黃瀨很擔心幾乎都不來學校的黑子，但他並不明白黑子不想去籃球隊，也不怎麼來學校的原因。

黒子の バスケ

在這之前，黑子曾與「奇蹟世代」們談論過決賽的事情，當青峰問他：

「為什麼實力比較強的那邊就不能享受比賽啊？」

「應該是弱到連還手之力都沒有的對手不好吧，我還想要他們給我道歉呢！」

「還是說你想要的是在那種實力大幅落差之下，輸贏兩方都還能盡全力打出結果滿意的比賽？那種比賽到底要怎樣才能打出來啊？」

黑子回答──

「我……不知道……」

「但是對我而言，那一天的勝利比至今為止的任何挫折都要苦澀得多。」

「即使除此之外我們已經沒有任何的選擇……我也不想再看見那樣的場面了。」

「我也不可能忘記一切，所以……我不會再打籃球了。」
（第25集，第227Q）

這時黃瀨也在場，而他應該也聽到了黑子所說的話……儘管如此，他還是無法理解黑子為何而煩惱，為何不想要再打籃球。

黃瀨完全不明白，是「勝利即為一切」這個帝光中學籃球隊獨一無二的理念，使黑子所追求的籃球和帝光中學的籃球漸行漸遠。或許黃瀨認為，黑子只是對決賽中「奇蹟世代」們所做的事情感到失望而已吧？

畢竟在知道決賽對手明洸中學隊伍裡有黑子的朋友之後──

「咦？決賽對手的那支球隊裡有小黑的朋友嗎？」

「那樣的話你應該早點跟我們說啊……」

「啊──可是說了大概也沒用吧……就算是朋友，實力差那麼多還要認真打到最後的話我也實在是……」

（第25集，第227Q）

──黃瀨說出的話實在沒有抓到真正的重點啊。

除了黃瀨以外的「奇蹟世代」，有理解黑子幾乎不來學校的原因嗎？

如同前一小節所寫，黃瀨並不曉得在帝光中學籃球隊達成全中三連霸以後，黑子就不去籃球隊露面，也幾乎不去學校的原因⋯⋯那麼除了黃瀨以外的「奇蹟世代」們知道嗎？

● 赤司應該知道

在帝光中學畢業典禮那天，赤司集結了「奇蹟世代」們說道──

「從今以後我們之間就是對手了，下次相見就在高中的全國舞台上吧！」

「我們本來就相當厭惡被人統稱為什麼『奇蹟世代』」

「如果相互對戰的話，一定能夠分出高下，比自己更強的人是不可能存在的。」

「為了證明這一點，不將自己以外的人全部淘汰，我們是不會停下的。這不是出於理論，而是本能。」

司回應──

後來聽見紫原說：「不過黑仔大概是不會明白的吧──」之後，赤司回應──

「……不。雖然我們的目標完全不同，但哲也一定也會加入這場戰爭。」

「他還沒有完全找到答案，不過看來他也已經下定了決心。」

「絕不扭曲黑子（自己）的籃球。」

（第25集，第227Q）

赤司會這麼說，應該是知道黑子在煩惱什麼、為何不想再打籃球，也知道和「勝利即為一切」這帝光中學獨一無二的理念相異的「黑子的籃球」究竟為何物。

因此，赤司應該是完全了解黑子不去籃球隊露面，也幾乎不來學校的原因。

●青峰也知道嗎？

在黑子不出席籃球隊活動之前，黑子與「奇蹟世代」們曾談論過達成全中三連霸的那場決戰的事，當時青峰說——

* 不是不認真，而是無法認真，所以才想要增加樂趣排解無聊
* 奇蹟世代會做出有這樣的行為，是過於弱小的對手不好
* 不曉得要怎麼盡全力和實力差太多的對手比賽，還必須感到滿足？

黒子のバスケ

（第25集，第227Q）

以上能夠推論出，青峰說出這些話，並非他理解黑子在煩惱什麼，而很有可能只是青峰單純把自己所感受到的不滿說出來而已。

此外……對於因為自己太過強大，導致沒有能讓他全力迎戰的對手而感到苦惱的青峰來說，他是否能夠真正理解黑子的煩惱，我們也抱持著很大的疑問。

●綠間從沒思考過黑子為什麼說不想再打球，且幾乎都不到學校？

在綠間去看誠凜高校與海常高校的練習賽時，黃瀬對他說：「對了，**你不去找小黑聊聊嗎？**」

綠間回答：「**沒有必要，B型的我和A型的黑子在個性上最合不來。**」並接著說——

「我認同那傢伙的球風，甚至還很尊敬他。」

「但我無法接受他去唸誠凜這種無名的新學校。」

「選擇學校也是盡人事的一種，在那種學校也想贏得比賽，說什麼命運是靠自己開創的，我聽了就不爽。」

（第2集，第10Q）。

此外，綠間在Ｉ・Ｈ東京都預選Ａ組決賽中，誠凜高校與秀德高校對戰之前，曾對黑子說──

「我沒想到你們真的會打贏。」

「不過就到此為止了。即使是弱校或無名的學校，只要大家齊心協力就能打贏，這種想法只是幻想而已。」

「來吧，讓我來告訴你，你的選擇有多愚蠢。」

黒子の バスケ

（第3集，第25Q）

綠間的這些話有種焦點不對的感覺，讓人覺得他並不曉得在帝光中學達成全中三連霸以後，為何黑子會說不想再打籃球，也幾乎不再來學校的原因。

在赤司真正引發第二人格之前，就能感覺赤司的雙重人格（第24集，第211Q）；而在灰崎退出籃球隊時，也曾一語道中的說出：「**灰崎的自尊心是很強的，就算我們或學長們去勸他，大概也只會有反效果。**」（第24集，第212Q）的綠間，絕對不是個遲鈍的男人。

但如此敏銳的綠間要是不理解為什麼黑子說要放棄籃球的話，也許是因為他對這件事情並不是非常在意吧。

● **對紫原來說是沒有興趣的事情？**

即使黑子說了不再打籃球，也幾乎不怎麼來學校，對紫原來說，很可能這種事情根本無所謂，他一點都沒有興趣。

黑子為什麼想放棄籃球，且不再來學校，紫原大概根本就連思考這件事的念頭都沒有過吧。

影子籃球員最終研究

118

被最強陰影給掩蓋的奇才們，無冕五將

是誰將木吉、花宮、根武谷、葉山、實瀏稱為「無冕五將」？

所謂「無冕五將」，是指木吉鐵平、花宮真、根武谷永吉、葉山小太郎、實瀏玲央，這五位比「奇蹟世代」高一個年級，被最強陰影給掩蓋的奇才們——而將他們五人稱為「無冕五將」的究竟是誰呢？

●是籃球月刊雜誌嗎？

我們知道，帝光中學同個時期出現了十年一遇的天才們——赤司征十郎、青峰大輝、綠間真太郎、紫原敦、黃瀨涼太，他們第一次被稱為「奇蹟世代」，是在籃球月刊雜誌的標題上（第24集，第210Q）。

既然是在雜誌的標題上用了「奇蹟世代」這個稱呼，那我們也可以

假設，定出「無冕五將」這個名稱的也是籃球月刊雜誌。

籃球月刊雜誌的主編將被「奇蹟世代」陰影掩蓋的奇才們，給他們一個稱號「無冕五將」，成為文章的另一種焦點，這可能性是蠻高的。

不過「無冕五將」中的其中一人——花宮被稱為「惡童」，這種負面的稱呼比較難想像是籃球雜誌取的。

因此，就算「無冕五將」之名是籃球月刊雜誌賦予的，他們各自的外號「鐵心」、「惡童」、「夜叉」、「剛力」、「雷獸」，很可能也來自其他地方吧。

● 不是籃球月刊雜誌？

「為……為什麼那種人會在這裡……？」

比「無冕五將」們高一個年級，丞成高校的主將川瀨，得知木吉跑去讀誠凜高中時感到很吃驚，曾經對隊員們講過——

「……你們知道『奇蹟世代』吧？」

「國中時代……除了那些傢伙之外，要是時代不同的話，肯定也會被稱為天才的五人，隱身在最強之下的無冕奇才。」

「那傢伙就是其中一人……不管在什麼狀況下都支撐著籃下的不屈靈魂——『鐵心』，木吉鐵平。」

（第10集，第81Q）

此外，日向在對隊員們介紹洛山高中時也曾說過——

「你們還記得『無冕五將』嗎？埋沒在『奇蹟世代』影子下的五個天才。」

「木吉和花宮……剩下的三人全部都在洛山。和赤司同隊。」

（第20集，第174Q）

從川瀨和日向的口吻來判斷，和「奇蹟世代」相比，「無冕五將」這個稱呼的知名度要遠低許多。

假使賦予五人「無冕五將」之名的是籃球月刊，那這個稱呼應該會更廣泛流傳於籃球選手之間才對。誠凜選手們也有不少籃球月刊雜誌的讀者，日向卻問：**「你們還記得『無冕五將』嗎？」**也能作為「無冕五將」並非是月刊雜誌起頭稱呼的證據。

●**籃球選手間不知不覺開始如此稱呼的嗎？**

從川瀨與日向的語氣來判斷，「無冕五將」似乎只有部分人曉得而已，並非那麼廣為人知。

或許是那些與他們同世代（不限於同學年）的籃球選手知道他們身為籃球選手的優秀能力，才開始稱他們為「無冕奇才」，「無冕五將」這名字才在不知不覺間被傳開的吧。

從什麼時候開始被稱為「無冕五將」呢？

木吉、花宮、根武谷、葉山、實瀏

要確認是什麼人率先稱呼木吉、花宮、根武谷、葉山、實瀏為「無冕五將」並不容易，不過關於他們開始被稱為「無冕五將」的時期，倒還有跡可尋。

筆者推測應該是從國三左右開始的，推論如下：

● 他們被稱為「無冕五將」，應該是在「奇蹟世代」被廣傳以後

木吉、花宮、根武谷、葉山、實瀏之所以會被稱為「無冕五將」，是因為小了一學年的的「奇蹟世代」比他們更受到注目，才不得不成為「無冕」奇才。

黒子のバスケ

假如帝光中學的天才們沒有被稱為「奇蹟世代」，那他們肯定也就

不會被稱為「無冕五將」了。

如前一小節所述，「無冕五將」似乎只是小部分的人才知道的名稱

……因此，應是在「奇蹟世代」這名稱先廣傳之後，意指隱藏於「奇蹟

世代」陰影之下的「無冕五將」一詞才出現的。

● 「奇蹟世代」這稱呼，是在國中二年級的時候才開始

「去年拿到全中冠軍時，籃球月刊雜誌的大標題第一次用了這個稱

呼。然後不知道何時開始就叫開了，不過我覺得的確很適合他們。奇蹟

世代，那幾個人是真正的天才。」

在赤司、青峰、綠間、紫原升上國中二年級之後，前輩隊員們曾經

這麼說過（第24集，第210Q）。

第一次有「奇蹟世代」這個稱呼，是在赤司、青峰、綠間、紫原國中一年級左右的時候。

問題在於其廣傳的時期……在赤司、青峰、綠間、紫原升上國中二年級之後說「不知道何時開始就叫開了」，因此可以確定「奇蹟世代」們國中二年級時，這個稱呼已經大為廣傳。

既然「奇蹟世代」此時已升上國中二年級，那「無冕五將」們自然就是國中三年級了。

● 「無冕五將」的稱號，是他們確定為「無冕」之後，還是之前？

我們推測「無冕五將」這名字，是在木吉、花宮、根武谷、葉山、實瀏這五人，以「無冕」身分離開國中籃球界之後才出現的。

假使是這麼一回事，那麼他們被稱為「無冕五將」，就是在國中三年級的全中賽結束之後。

黒子のバスケ

不過，也不能就這麼下定論。或許是擁戴「奇蹟世代」，以壓倒性實力為傲的帝光中學在制霸全中之前，那些猜測他們一定會制霸全中大賽的人，就開始稱呼木吉、花宮、根武谷、葉山、實渕五人為「無冕五將」了。

在比賽當天吃了好幾碗牛丼的根武谷

在WC決賽那天，根武谷打了個令人驚訝的長嗝，實瀏問他：「你今天到底吃了多少啊？這嗝也太長了吧！」根武谷回應：「噢噢，今天我吃掉了超大套餐嘛！」（第230Q）。

在決賽當天根武谷竟如此暴飲暴食……我們推測，在決賽當天根武谷暴吃的食物應該是牛丼吧。

畢竟根武谷曾在和秀德比賽當天，就在吉田家（推測為類似吉野家的餐飲店）吃了好幾碗牛丼（可以確定最少吃了七碗。第20集，第174Q），還在比賽開始前打了個長嗝（第20集，第175Q）。

一流的運動選手們在比賽前都會注意飲食，而根武谷在比賽當天吃了好幾碗牛丼的行為，從運動員調整身體狀態的觀點來看又是如何呢？

● 攝取一點碳水化合物是ＯＫ的！

牛丼就是在丼飯上添加燉煮牛肉，因此，其營養成分基本上都是脂質、蛋白質與碳水化合物。

事實上，在比賽當天，運動員確實可以多攝取一點碳水化合物。畢竟若要供應比賽時的能量，碳水化合物不可或缺。

不過建議要在比賽前三個小時左右吃完，因為並不是吃了馬上就會轉化成能量，要經過時間消化吸收才行的。

但是，一般建議的只是比平常稍微攝取多一點碳水化合物，並非攝取大量的碳水化合物喔！

●嚴禁過多攝取脂質、蛋白質!?

提到適量，問題在於牛丼中其他的營養素——脂質和蛋白質。

事實上，從調整狀態的觀點來看，專業運動員並不喜歡在比賽當天攝取過多脂質和蛋白質。

和碳水化合物等相比，蛋白質需要花更長的時間來消化吸收。一般而言，攝取蛋白質後要轉換成能量得花上二十個小時左右，因此無論在比賽當天攝取多少蛋白質，也來不及轉換成比賽時可派上用場的能量。

此外，如果一次攝取太多蛋白質，會使胃的消化效率下降。

若在比賽當天攝取了過量脂質和蛋白質，反而會導致在比賽時能使用的能量減少。

●根武谷相信要吃肉才會有比較多力氣

在洛山對秀德的比賽開始之前，實瀏對著打了個長嗝的根武谷說：

黒子のバスケ

「你很噁心耶！比賽前為什麼要吃那麼多啦！」

這麼看來，實瀏應該知道在比賽當天暴飲暴食，會對比賽時的表現帶來負面影響，才這麼說的吧。

這時根武谷回應：

「我要吃肉才會有力氣嘛。」

（第20集，第175Q）

和實瀏不同，根武谷大概不知道在比賽當天暴飲暴食，尤其是吃太多的肉會帶來不良影響，單純相信吃肉會比較有力氣吧。

即使如此，根武谷在比賽當天吃肉也不能斷言是沒有意義的。

只要他深信吃肉就能有力氣，那他會藉由吃肉產生「這樣應該就可

「以保持體力」的自我暗示，實際上場時可以有比平常還要好的體力，也是有可能的。

● 總體來看究竟是好是壞呢？

若從調整運動員身體狀態的觀點來看，根武谷這種在比賽當天暴飲暴食的行為是有很大問題的。

要是考慮到人類的生理狀態，在比賽當天大吃牛丼的根武谷，應該會導致他在比賽時能夠發揮的力量下降才對……不過相反地，如果根武谷會因為吃肉而產生「可以有更好體力」的自我暗示，那就可以說是正向效果了。

所以總體來看要說究竟是好是壞的話……既然根武谷本人都說**「我要吃肉才會有力氣嘛」**，那應該就是好處大於壞處了吧。

黒子のバスケ

花宮之所以會變得那麼扭曲，是「奇蹟世代」的錯?!

「俗話說，別人的不幸是甜的，對吧?」

「你可別誤會囉，乖孩子。我其實也沒特別想贏。」

「只是想看那些努力進行堅苦的訓練，為籃球揮灑青春的人……輸掉比賽時那副咬牙切齒的模樣而已。」

「你問我覺得開心嗎?當然開心囉!」

在誠凜高中對霧崎第一高中比賽第二節結束的時候，黑子問了花宮：

「為什麼要用那種卑鄙的方式來打球呢?你那麼做，就算最後打贏了……會覺得開心嗎?」

花宮回應：

「這種事情……是不可能的。」

「但是，如果不這麼做……你說該怎麼打贏那些以『奇蹟世代』為首的強校呢！」

「我也答應過別人，無論如何，都要在冬季選拔賽中獲勝……」

花宮展現了一場惡劣的表演，接著馬上表情一變——

「這種事，是不可能的啦，笨蛋。」

（第12集，第103Q）

就算沒聽到他說的那句**「別人的不幸是甜的」**，也能夠充分讓人感受到這個人身上的扭曲了……花宮之所以會變成這樣，是否與低他一學

黒子のバスケ

年的「奇蹟世代」有關呢？

花宮擁有能夠看穿對方所有攻擊模式的超稀有才能（第12集，第104Q），即便不使用任何卑劣手段，依然是十分優秀的籃球選手。

但即使他擁有這樣的才能，還是無法勝過「奇蹟世代」們，而成為無冕五將之一。

雖然花宮原本大概就不是多麼率直的人……但能夠想像，原本就有點扭曲的花宮在國中時代遇到「奇蹟世代」這堵無法超越的高牆之後，扭曲的程度因此變得更加嚴重了。

對於不喜歡事情沒按照自己預想進行的花宮（第12集，第103Q）而言，肯定會因為輸給比自己還低一學年的「奇蹟世代」們，而感到非常不悅吧。

或許，他是因為了解到自己的能力無法打敗「奇蹟世代」，才開始轉而追求獲勝以外的事，結果就成為了「以別人的不幸為快樂」的渾蛋。若是「奇蹟世代」沒有比花宮還低一個年級，他大概就依然是那位有點扭曲的優秀籃球選手，而不會變成這種樣子了吧。

不過綠間和黃瀬也都曾說過花宮是個「難纏的傢伙」（第11集，第93Q），也許在國中時代他們就曾交手過，而花宮卑劣的行為從當時開始就沒有改變過。

如果是這樣的話，那不論「奇蹟世代」是否存在，他都會變成享受看著「他人不幸」而開心的扭曲混蛋吧。

黒子のバスケ

「鐵心」、「惡童」、「夜叉」、「剛力」、「雷獸」

在第 242 Q、243 Q、245 Q 中，我們分別知道了實瀏的外號是「夜叉」，根武谷為「剛力」，葉山則是「雷獸」。

再加上「鐵心」木吉和「惡童」花宮，「無冕五將」全員的稱號就都很清楚了。

以下，就來闡述他們這些通稱最原始的意義，以及為什麼他們會擁有這些稱號的原因。

● 「鐵心」──鐵一般堅強的心

木吉之所以會被稱為「鐵心」，是因為他擁有即使處於逆境也不屈

服，鋼鐵一般堅強之心。

丞成高中的主將川瀨就曾對隊友說過，「鐵心」木吉是「不管在什麼狀況下都支撐著籃下的不屈靈魂」（第10集，第81Q）。

● 「惡童」——不良少年、惡作劇的孩子

花宮會被稱作「惡童」，是因為他很「邪惡」嗎？若真是如此，從他那種極為卑劣的「惡」行來看，感覺比較像是「不良少年」的「惡童」，並不完全符合他的特質。

若他是因為能夠完全讀透對手的攻擊模式，擅長截球這樣的小聰明，才被稱為「惡童」的話，似乎多少就解釋得通了。

● 「夜叉」——登場於古印度神話中的鬼神

有著「天、地、虛空」三種射籃型態的實瀏對對手來說，簡直就如

黒子のバスケ

鬼神一般強大。

特別是能夠抑制對方行動的「虛空」（第242Q），對擁有啃食人類之鬼神名號的他來說，可以說是個相當合襯的技能。

● 「剛力」──力量強大、強而有力

不賣弄技巧，單純強化「力量」，亂七八糟地說著**「只要肌肉夠強壯，一切都能順順利利！」**這種話的肌肉笨蛋（第243Q），用「剛力」來形容根武谷真是再適合不過了。

● 「雷獸」──與落雷一同現身的妖怪

在葉山靠著超快速反擊，展現出爆音旋轉球閃過火神的時候（第245Q），我們能夠了解到葉山應該是因為──

① 打出旋轉球時那碰一聲的爆音聽起來像落雷聲

②該動作的速度之快，讓人聯想到隨著落雷一同現身的怪物、妖怪──因為①或②或兩者皆是，而被稱為「雷獸」。

而成為他們五人外號的詞彙，可以分類成──

＊表達強大之「心」、強大之「力」的稱呼──「鐵心」與「剛力」

＊鬼神或妖怪之名──「夜叉」與「雷獸」

＊意指擁有特別性格、特性的少年──「惡童」

「勝利即為一切」
是帝光中學的理念？還是赤司的理念？

「勝利即為一切」原本就是帝光中學獨一無二的基本理念嗎？

黑子曾對火神說過：

「我以前就讀的國中籃球很強……」

「但那裡有個獨一無二的基本理念，那就是『勝利即為一切』。」

（第1集，第2Q）

那麼在「奇蹟世代」與黑子加入之前，帝光中學籃球隊就已經把「勝利即為一切」當成獨一無二的基本理念了嗎？

黑子加入帝光中學籃球隊的時候，真田教練曾在舉行分級測驗之前，對即將挑戰考試的新社員們說：

黑子の
バスケ

「首先我要告訴各位，我們籃球隊是以優勝為前提進行訓練的，抱著隨便玩玩的心態進來的人，我建議立刻去別的社團。」

「留下的人也給我做好覺悟，這裡的訓練是相當嚴格的！」

（第23集，第204Q）。

因此帝光中學籃球隊，有可能是在「奇蹟世代」這些天才們與黑子加入社團以前，就是以優勝為前提在進行活動的。但也不代表「勝利即為一切」就一定是其基本理念。

按照真田教練的說法，我們能夠先做出以下假設——

＊球隊以獲勝、持續獲勝為前提，同時也致力於社員們的人格教育

＊球隊同時也透過社團活動，讓社員們學習各式各樣的事

從以上來看，就算他們是以獲勝、持續獲勝為前提的團體，其基本理念也不一定就是「勝利即為一切」。因此在「奇蹟世代」的天才們與黑子加入社團以前，帝光的理念或許並沒有這麼偏激。

而在「奇蹟世代」的天才們與黑子升上二年級，帝光中學達成全中二連霸的那時候，書中旁白曾如此解說──

若把他們比喻為齒輪，直到那時為止，他們都咬合得很好。
雖然其中一個齒輪產生了裂痕，但那時我依然相信他一定還會恢復原樣。

（第25集，第218Q）

所謂有了裂痕的其中一個齒輪，是指因為找不到對手而煩惱的青峰。青峰在達成全中二連霸那場決賽最高潮之際陷入了困局，白金監督

在這時幫助了他（第24集，第217Q）。

而白金監督和真田教練之間曾談到：

「只要有被稱為「奇蹟世代」的那群人在的話，雖然現在說這話還為時過早，不過我認為三連霸也是非常有可能的。」（真田）

「……說不定呢。」（白金）

「……咦？」（真田）

「我反而很擔心。他們的實力過於強大，現在青峰就已經在為這份力量而苦惱，我所能做的也不過是暫時的應急處置。要將這支隊伍整合起來，我們就必須從現在開始盡可能支援他們。」（白金）

「這麼說來，應該還是沒有問題吧！只要有您在就一定……」（真田）

「勝利即為一切」是帝光中學的理念？還是赤司的理念？

之後白金監督因病倒下時，書中的旁白說道——

而後，齒輪開始逸出軌道。

（第25集，第218Q）

因此，或許是因為白金監督因病倒下，齒輪開始偏離軌道後，帝光中學籃球隊才成為以「勝利即為一切」為獨一無二基本理念的社團，黑子也在這之後變得無法接受這樣的帝光了吧。

黒子の
バスケ

「勝利即為一切」並非帝光中學籃球隊，而是赤司的基本理念?!

如前一小節所述，帝光中學籃球隊原來的基本理念也許並非「勝利即為一切」。然而，黑子的認知卻不是如此……難不成「勝利即為一切」原本並非帝光中學籃球隊，而是赤司的基本理念？

赤司在初次登場時就跟線間借了剪刀，突然攻擊了火神，之後再用那把剪刀一邊剪著自己的頭髮一邊說：**「在這個世上，勝利就是一切。」**（第13集，第114Q）

此外，赤司在帝光中學時代曾與紫原一對一，以先取得五分為勝，在他快要敗北的時候曾在內心對自己說——

我居然……赤司征十郎居然要輸了……？

不可能……這種事情是絕對不能發生的！

不贏不行。不管對手是誰，不管出現什麼狀況，否則的話……

在這世上勝利就是一切。

勝者所做的一切都會被肯定，而敗者只能被否定一切。

——在內心的混亂過後，他後來實際說出口的是：

「能勝過一切的我是絕對正確的。」

在那之後，因為「天帝之眼」的覺醒，赤司和之前變得判若兩人，導致紫原完全被壓制，最後赤司以五比四獲勝（第25集，第221Q）。

因此我們認為，被紫原逼到絕境時，赤司想起了**「在這世上勝利就**

黒子の
バスケ

是一切」、「勝者所做的一切都會被肯定，而敗者只能被否定一切」。

這些從父親口中不斷地反覆聽見的話，想必不知不覺早已烙印在他的腦中，赤司也就深信這是無庸置疑的真實，並當成了自己的信條吧。

而原本就以獲勝、持續獲勝為前提的帝光中學籃球隊，因為由擁有「在這世上勝利即為一切」這份信條的赤司擔任隊長，恰好讓我們有種帝光中學籃球隊原本就是以「勝利即為一切」為基本理念的錯覺，這也是有可能的事。

如果真是這樣……對「勝利即為一切」這理念抱持著疑問的黑子，為了讓赤司知道「勝利並不是一切」，他也許無論無何就都一定要打敗赤司才行了。

赤司會將自己所率領之隊伍的成敗，當成是自己的勝利與失敗?!

「我什麼時候說過可以鬆懈了，比賽還沒有結束。」

「因為暫時大幅領先，所以就沒有緊張感了嗎？只不過是連續被得了幾分，就開始自亂陣腳，就是最好的證據。」

「如果比分只有些微的差距，應該就不會露出這副醜態了吧，那我寧可得分差距不要這麼大。讓大家腦袋冷靜一下。」

「不過，如果輸球的話，隨便你們要怎麼指責我。若敗因就是因為我剛剛的那球，我會負起全責，立刻退隊……然後作為贖罪的證明，我會把雙眼挖出來，送給你們。」

——赤司在WC準決賽，洛山高中對秀德高中一戰中投了一顆自殺球以後，對自己隊友們這麼說了（第21集，第181Q）。

為了讓動搖的隊友們冷靜下來並進一步鼓勵他們，而不惜做到這個地步……由此能夠感受到赤司對勝利有著強烈的執著。

赤司在《影子籃球員》這部作品中第一次登場時，就突然說出了「在這世上勝利就是一切」這種話來（第13集，第113Q）。

而在和紫原一對一，在被逼到敗給紫原的前一刻說過的話能夠明白，赤司認為自己會輸是「絕對不能發生的事」……那麼除了個人的勝負以外，赤司是否也認為自己所率領的隊伍是「絕對不能輸的」呢？

如果不是這樣，那他就不會為了讓洛山隊友們冷靜下來、鼓舞他們，故意投自殺球，還說出贖罪宣言。因此，赤司很可能是覺得自己率領的隊伍輸球就跟自己輸了一樣，是絕對不能發生的事。

若是如此，那他以主將身分帶領帝光中學籃球隊的時候應該也是相同的。

假設正因為由赤司率領，帝光中學籃球隊才會變成以「勝利即為一切」為基本理念的社團的話⋯⋯那麼，赤司的想法應該確實就是讓自己所率領的帝光中學籃球隊持續獲勝，並且永遠不能夠失敗。

《影子籃球員》 多樣豐富的角色們

桃井的才能綻放期

黃瀨和綠間前來觀看！・H預選賽中誠凜高校對桐皇學園高校一戰

時，兩人之間聊著——

「所以比賽到底怎樣？」（黃瀨）

「……不怎麼樣。根本不值得一題。青峰好像不在場上，但誠凜追得很辛苦。」（綠間）

「小青不在場上？所以現在就靠那兩個人了嗎？好戲才剛開始呢。」（黃瀨）

就在這時，綠間說了——

「你忘了嗎，黃瀨。」

「桐皇還有桃井在呢。」

「那傢伙可不是普通的球隊經理，國中時她也幫過我們好幾次。」

「……換句話說，如果與她為敵的話，麻煩可就大了。」

（第5集，第43Q）。

由此可知，綠間對於桃井的情報收集與分析能力有著很高的評價。

那麼桃井的這份能力，究竟是何時嶄露頭角的呢？

在第204Q（第23集）開始到第227Q（第25集）為止的帝光篇中，並沒有特別描寫到桃井的情報收集與分析能力，引導帝光中學籃球隊獲得勝利的部分。

不過既然綠間說了「**國中時她也幫過我們好幾次**」，代表桃井所分

析的情報確實幫助過帝光中學籃球隊的選手們不少次。

在「奇蹟世代」們升上二年級後的那場全中決賽中，未上場的虹村曾問桃井對戰對手鐮田西中裡的雙胞胎「是什麼樣的球員」。

桃井回應：「這個⋯⋯在我這裡他們的數據幾乎等於零，記錄裡也沒有什麼特別的亮點⋯⋯」虹村脫口而出說⋯「真的？」同時想著──

「連桃井都拿不到什麼情報⋯⋯也就是說他們被隱匿得相當嚴實？」

「還是說他們只是剛好雙胞胎一起上場，其實沒什麼大不了的？」（第24集，第217Q）。

桃井拿不到什麼情報，就代表對方不是「被隱匿得相當嚴實」就是「其實沒什麼大不了的」。這表示虹村無疑對桃井的情報收集能力有著

超高評價。而虹村之所以會對桃井的情報如此信任，應該就是因為桃井之前所做出的分析，對帝光中學籃球隊勝利確實有所貢獻。

因此，桃井的情報收集與分析能力嶄露頭角的時期，確實是在帝光中學籃球隊達成二連霸之前。

基本上來說，達成全中二連霸以後的帝光中學籃球隊，已成了靠著「奇蹟世代」們個人堅強實力去獲勝的團隊。這樣的隊伍應該也早就不需要桃井帶來的情報了吧……

桃井的情報對帝光中學籃球隊選手們有所幫助，無疑是在以「奇蹟世代」為首的帝光中學籃球隊，還需要分析對戰選手情報的時期。

回顧「奇蹟世代」與桃井他們還是一年級時，帝光中學籃球隊在全國國中的比賽中，赤司曾經說過——

「雖然取得了優勝，但還是有幾個危險的地方。明年、後年的比賽還很難說一定會拿到優勝，監督和部長也在關心這個問題。」

（第23集，第205Q）。

正因為帝光中學籃球隊還有幾個危險的地方，此時桃井所帶來的情報很可能就正好幫助了他們不是嗎？

假如是這樣的話，那桃井從一年級時，就已經開始發揮她情報收集與分析的能力了。

和「奇蹟世代」的五人相同，桃井也可說是帝光中學籃球隊的即時戰力之一。

桃井的料理不應該這麼糟糕！

《影子籃球員》兩大女主角（？）──相田里子與桃井五月兩個人的料理都是毀滅級的糟糕……不過關於桃井，考量到她的能力，她的料理不應該這麼糟才對。

身為情報收集專家的桃井會分析所收集到的情報，甚至能夠預測對方會如何成長。

因為她將對方的身高、體重、優點、短處、性格、習慣等全部收集完後進行解析，並發揮她的女性直覺，預測成長後的選手會有什麼行為模式舉動，自行歸納出這些情報中沒有的訊息（第6集，第44Q）。

如果是擁有這種能力的桃井，關於料理食材、製作步驟、火侯程度、加多少水等，只要收集完這些情報，應該就能輕易地的烹調料理才

對。不僅如此，她既然擁有這樣的能力，理應也可以從做好的料理回推出食材是什麼、製作步驟、火侯、水量的掌握等。即使沒有食譜，她也能夠把料理重現出來才是！

然而事實上，桃井料理技術的水準，曾作出──

＊直接把整顆檸檬放在蜂蜜裡，就以為完成了蜂蜜醃檸檬（第6集，第47Q）

＊為青峰做了便當，沒想到青峰打開蓋子後馬上一臉受到打擊的模樣，還問了旁邊的紫原：**「你要嗎？」**紫原馬上拒絕：**「看著好黑啊，我就不用了～」**（第24集，第208Q）。

收集對戰對手情報並加以分析的才能──只要使用這種能力的其中一小部份，理論上就能夠輕易做出像樣的料理了……但事實卻並不是我

們想像的那樣。

桃井情報收集專家的能力，到頭來終究只能發揮在籃球隊經理的工作上……日常生活中完全沒有辦法活用這個能力！

似乎也有不少男生認為，比起做任何事情都能圓滑周到的完美女性，有一兩個誇張的缺點的女生反而更有魅力，因此這毀滅等級的料理技術，對桃井來說也許並非完全是個缺點呢！

溺愛里子的景虎

「昨天偷窺里子裸體的傢伙給我站出來！」（景虎）

「呃……是有想要偷窺一下啦，但不是要偷窺里子，而且最後也失敗了。」（誠凜高校籃球隊的成員們）

「現在坦白我就一槍打在眉心，讓你們這群臭小鬼死得輕鬆點！」

「……聽好了！只有我可以看里子的裸體。」（景虎）

里子的父親——相田景虎突然出現在前往溫泉集訓的誠凜高校籃球隊成員們面前，表明受里子所託來加強訓練成員們的實力之後說：「就是這樣……廢話不多說，先問你們一個問題。」然後突然拿出模型槍，和誠凜籃球隊成員們之間有了以上的對話。

在說出「只有我可以看里子的裸體」時，景虎的後腦勺碰一聲被里子猛丟出來的籃球擊中——

「怎麼這樣……里子以前不是說過要當爸爸的新娘的嗎！」（景虎）

「最好是啦！」（里子）

「那是小時候的事情吧！」（里子）

「真是的！別胡說八道了，快點開始吧！」（里子）

「那新娘……」（景虎）

「那個就別再提了！」（里子）

——在一連串鬧劇過後，總算開始進行臨時教練的工作（第13集，第111Q）。

我們已經充分了解，景虎是個認為里子可愛得不得了，完全離不開

孩子的父親……但是景虎為什麼會溺愛里子到這種程度呢？

據說，有不少離不開孩子的父母都是因為和配偶之間相處得不太

好。由於對配偶的關注變少，相對來說對小孩的關心就提升，結果最後

就變成溺愛，或是過度干涉孩子。

那麼景虎也是和太太之間感情不好，對里子的關心才會變得這麼強

烈嗎？

刊載於JUMP漫畫《影子籃球員》第24集第66頁的「影子籃球員隨

便回答Q&A」中，對於**「里子的爸爸快要離婚了嗎？」**的疑問，藤卷

忠俊先生回應了──

「為什麼啊？」

黒子のバスケ

既然藤卷先生這麼回答，代表景虎與太太之間的關係沒有問題，相田家也家庭圓滿吧。

如果真是這樣，景虎就和大多數無法離開孩子的父親們不同，並非因為對太太失去關心，才加強了對女兒的關愛。

女兒都成為高中生了，景虎還對里子小時候說的**「長大要當爸爸的新娘」**這句話信以為真……大概對他而言，無論過了多久，女兒都依然還是年幼時那個可愛的里子吧！

在無法離開孩子的家長中，似乎有很多是因為溺愛小孩，才深信自己的孩子永遠都長不大……那麼，景虎是屬於這類型的嗎？

景虎前去觀看WC的誠凜高中對桐皇學園高中一戰時，巧遇秀德高中籃球隊的教練中谷，當對方問他：**「虎，你已經不當教練了嗎？」**的時候，他回應道——

「算了吧，我才不適合教人呢。」

「再說也沒那個必要……因為現在有我的愛女在呢，她早就帶領了一支我所喜歡的球隊。」

（第13集，第115Q）。

景虎會這麼說，肯定是因為他認同了里子是誠凜高中籃球隊了不起的教練吧，而這同時也代表他認同里子已經出色地長大了。

因此，景虎應該沒有完全把里子當成長不大的「小孩子」才對。

然而……說到里子對自己的想法和自己與里子之間的關係時，即使現今里子已經成長茁壯，景虎很有可能在內心某個部分，依然深信里子和小時候並沒有什麼不同。

不過再怎麼樣，他應該也不可能到現在還對里子小時候所說過的

「長大後要當爸爸的新娘」信以為真才對。

如果景虎沒有確實理解，隨著女兒成長，女兒對父親的看法與女兒和父親之間的關係也會有所變化，那他就有可能會因此被可愛到不行的愛女里子給討厭，這就讓人有點擔心了呢。

虹村在高中有繼續打籃球嗎？

帝光中學籃球隊的前主將虹村，自己將主將之位讓給了赤司。一方面是因為他承認了赤司的實力，另一方面，也是由於虹村住院的父親狀況並不好（第24集，第211Q）。

然而，即使將主將讓給了赤司，虹村依然持續打球，直到引退那天為止都一直是籃球隊的一員（第25集，第218Q）。

比「奇蹟世代」要高一個年級的虹村在「奇蹟世代」升上高中時，也理應是高二生了……那麼他在進入高中以後，也有繼續打籃球嗎？

在「奇蹟世代」崛起之前，他被視為中學籃球界No.1的PF（大前鋒）（第24集，第208Q），因此虹村肯定是實力非常好的選手。也正因

黒子のバスケ

影子籃球員最終研究

如此，他才能在帝光中學這間籃球強校裡成為正式的球隊的主將。

所以，就算不說籃球強校或一般強校，那些重視自家籃球隊成績的高中也很有可能來邀請虹村，只是大概沒有像「奇蹟世代」受到那麼多入學邀請。

但是……在《影子籃球員》的故事進入到帝光篇之前，虹村都完全沒有登場過，在帝光篇結束後也就此消失蹤影，換言之，成為高中生的虹村完全沒有出現在《影子籃球員》的故事中。

假如他進入了強校並且也持續在打籃球的話，成為高中二年級生的虹村，應該是會有機會出現在《影子籃球員》之中的。既然他沒有出現，是否代表他在高中沒有加入籃球隊呢？

或許，他是因為「奇蹟世代」幾人擁有比自己還要厲害的才能，虹村看見他們打球的模樣後，因而失去繼續打籃球的熱情也說不一定。

然而⋯⋯虹村不僅僅是位很有實力的籃球選手，他也是真心喜歡籃球。在他對真田教練提到他住院的父親狀況並不好的時候說了──

「我很喜歡籃球，又一直很害怕正視父親的病情⋯⋯所以直到現在都沒能說出口，真的非常抱歉。」

（第24集，第211Q）

儘管如此，由於高二的虹村完全沒有在《影子籃球員》中登場⋯⋯因此也無法斷定他在高中時期是否有繼續打籃球。

如果福田綜合學園與秀德、桐皇、陽泉、洛山對戰，灰崎能夠嶄露頭角嗎？

「我根本就不在乎籃球，但總感覺自從我退出之後，「奇蹟世代」就被捧上天了呢。」

「所以我就想說，要從你們五個人之一的手中，把那個頭銜再搶回來。」

在WC前四強賽，海常高中對福田綜合學園一戰開始前，灰崎對黃瀬這麼說道（第19集，第170Q）。

從第四節途中開始，灰崎就被黃瀬那深不見底的籃球手感給壓著打，也因為福田綜合學園敗給了海常，灰崎最終無法從黃瀬手中奪走

「奇蹟世代」的寶座。

然而從比賽開始到第三節時，都是黃瀨被對方壓制，讓福田綜合學園的主將石田和海常高中的武內教練有了一些想法——

「灰崎……自從這傢伙加入之後，球隊就變了，但是即使如此，他的實力還是很強！」（石田）

「壓倒『奇蹟世代』的黃瀨涼太，足以把強豪海常逼到絕境……」（石田）

「不遜色於黃瀨的身體能力，以及能奪走我們球技的球風，而且令人可恨的是，他在這之前都沒有使出全力嗎？他的實力遠比錄影帶的情報和黃瀨所形容的還要厲害！」（武內）

甚至連觀眾都說——

「灰崎好強喔，完全勝過黃瀨。」

「這樣不就表示，他的等級比『奇蹟世代』還要強啊？」

（第20集，第172Q）

——可以說灰崎完全展現了他的實力。

不過，或許是為了營造黃瀨身上的可看性，以及增加精彩的故事情結，才必須要讓灰崎展現其厲害的一面也說不一定……但無論如何，灰崎確實都吸引了不少注意。

那麼……假設灰崎所在的福田綜合學園，不是和黃瀨所在的海常，而是與綠間所在的秀德、青峰所在的桐皇學園、紫原所在的陽泉或是赤司所在的洛山對戰的話，灰崎同樣也能在場上展現出這些亮點嗎？

灰崎擁有能夠複製對手技巧再轉化成自己球風的能力，和能模仿對方技巧變為自身技巧的黃瀨相似。

然而，黃瀨能夠透過「完美無缺的模仿」來使出其他「奇蹟世代」的技巧，和他相比，灰崎卻無法奪走「奇蹟世代」們的技巧（第20集，第172Q～173Q）。

當然，即使無法奪走「奇蹟世代」的技巧，也並非就完全無法和「奇蹟世代」抗衡。

在黃瀨用「完美無缺的模仿」重現出綠間的射籃與紫原的DF（防守犯規）後，原本一直壓著對方打的灰崎，開始反被黃瀨給壓制（第20集，第172Q～173Q）。因此，如果真的必須和真正的綠間與紫原對戰時，灰崎恐怕也同樣會被他們擊倒吧？

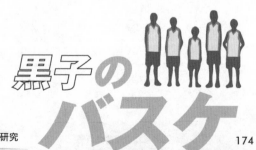

既然他會被綠間和紫原給擊倒，那麼他應該也會遭到赤司和青峰打敗才對。

既然都說了「想從你們五個人之一的手中，把那個頭銜再搶回來」，或許當時的灰崎有能力可以與「奇蹟世代」的任何人相互較勁……不過還是無法想像，他倒底可以勝過「奇蹟世代」中的誰呢？

因此，若福田綜合學園並非與海常，而是與秀德、桐皇學園、陽泉、洛山其一對戰的話，灰崎或許是無法表現出什麼亮點的吧。

黛為第六人?!

「黛千尋，我希望你能成為新的幻之第六人。」

赤司對已經在退社申請表上簽名的黛這麼說。在那之前，赤司曾說過黛與被稱為「幻之第六人」的熟人相似——

「你擁有跟他一模一樣的資質。我也看過你的練習，你的能力跟他同等，甚至在他之上。」

「我可以傳授你相同的技術，然後取消你的退社，再推薦你上一軍。你意下如何？」

（第239Q）

黒子のバスケ

雖然黛沒有馬上就答應赤司的邀約……不過看來到最後還是被赤司說服了。

赤司在那時候曾說**「我希望你能成為新的幻之第六人」**，而在WC決賽中，黛開始在球場上發揮球技特色時，聽見誠凜的選手們和里子說出：

「剛才……」

「視視誘導嗎？」

「這傢伙……」

「開玩笑……的吧」

「難道說他跟黑子一樣？」

之後，赤司又說──

「一樣？有些不同啊。」

「他的確擁有跟哲也相同的特性，但是所有的基本性能都比哲也高出一大截，在傳球之外也沒有任何不擅長的技術。」

「應該說哲也只是上一代，」

「黛千尋則是新一代的幻之第六人。」

（第238Q）

——那麼，黛真的是洛山高中籃球隊的第六人嗎？

在洛山高中籃球隊中，赤司、根武谷、葉山、實瀏這四個人絕對是擁有相當實力的正式球員。

不過也不是說因為這樣，他們四人就會一直做為先發球員上場。

在WC決賽開始前，根武谷詢問赤司：「赤司你今天也是首發

吧？」（第230Q），代表赤司也不是每次都當先發球員。

再者，當下赤司回答了：**「是啊，當然了。」**之後，接著又說：**「誠凜很強，絕對不能大意輕敵。」**（第230Q）。由此可見，如果對手並不被赤司是為強敵時，他或許便不會作為先發上場。

赤司、根武谷、葉山、實瀏這四人在洛山之中是很特別的存在，不過除了他們四人以外，洛山應該也有好幾個實力相當不錯（在一般強校中能夠成為正式選手）的成員，或許就連根武谷、葉山、實瀏也常常沒當上先發。

因此，除了赤司、根武谷、葉山、實瀏以外，洛山之中有比黛還要有機會出場當首發的選手……這可能性感覺也不低。

假如真是這樣，即便在ＷＣ決賽中，黛成了五名首發球員的其中一人，他還是個很適合被稱為第六人般的存在。

不過也能想成，黛在固定成為首發之後就不再是第六人，而是除了WC決賽以外。都會作為首發五人中的其中一人持續比賽。

在這種情況下，即使赤司稱他為「新型的幻之第六人」，事實上黛也很難說是第六人那般的存在。

但是，就如同前面提過的那樣，即使在誠凜高中已經完全成為正式選手，黑子依然可以說是維持了「幻之第六人」的球風⋯⋯那麼，就算已經徹底成了正式選手，黛也確實是「新型的幻之第六人」吧。

黒子の バスケ

冷靜沉著的原不良少女荒木，
不擅長應付同樣冷靜沉著的紳士原澤

「好久不見了，雅子小姐。」（原澤）

「唔，你好。」（荒木）

前來觀看WC決賽的桐皇學園高中籃球隊，和最後還是來看決賽的陽泉高中籃球隊成員們在會場外相遇。

與他們一同前來的桐皇學園高中教練原澤克德，和陽泉高中的教練荒木雅子打招呼時，雅子生硬地回應。

陽泉的副隊長福井馬上詢問：「您怎麼了？」

荒木回答——

「…我不太擅長應付那個人。」

（第230Q）

——看來，原澤與荒木似乎是舊識的樣子。

而且原澤對荒木的稱呼並非「荒木小姐」，而是「雅子小姐」，至少原澤對荒木的態度感覺是很親切的。

不過荒木卻不太擅長應付原澤……究竟是為什麼呢？

面對籃球隊隊員們和球隊經理桃井大多很紳士的原澤，以及情緒高亢時就會大聲喊叫的荒木，乍看之下是完全相反的類型。

然而，WC前四強賽中對誠凜高校一戰時，從荒木指導選手的模樣來看，她是個性非常冷靜沉著的人。

黒子のバスケ

影子籃球員最終研究

182

荒木和平常看上去冷靜沉著的原澤，兩人或許並不是個性相反的人。雖說確實有不少人不太擅常應對和自己正好相反的類型，不過就荒木不擅長應對原澤的狀況來說，恐怕並不是這樣。

收錄於小說《影子籃球員 Replace IV 1/6 的奇蹟》裡〈那個凶暴的男人〉中，描寫到海常高中籃球隊的教練武內源太曾經喜歡過荒木，並不斷猛烈地追求她。

也許用「雅子小姐」這種親密方式稱呼荒木的原澤，也曾經追求過荒木？

在〈那個凶暴的男人〉中，無論被荒木拒絕幾次，武內也毫不氣餒地持續追求，最後荒木用一記飛摔將武內給丟了出去。

假如那位紳士般的原澤真的也追求過荒木，那他大概會用和武內完全不同的聰明方式吧。

或許荒木不曉得對此應該如何處理，而採取曖昧態度也說不一定。

荒木會不擅常應付原澤，可能就是因為這個原因吧。

《影子籃球員》綜合研究

事先看透黛特性的粉絲們

故事中在第238Q正式揭露了黛千尋為「新型幻之第六人」的事實，不過對此感到意外的《影子籃球員》粉絲大概不多吧。因為幾乎所有《影子籃球員》的粉絲從很早以前就都開始預測，黛是和「幻之第六人」黑子有著類似能力的選手。

當黛以WC決賽先發選手被介紹的時候，降旗曾想著**「他好像某人？」**（第231Q），在那個時間點，大多數人應該都會想到「與黛相似的人是黑子」吧。

在第230Q中，葉山稱呼他為**「黛同學」**，如果是敏銳的人，那時候應該就已經看透他和黑子有著相似的能力了吧。因為由「代」和「黑」

字組成的「黛」這個名字，隱藏了他是「代替黑子」的選手這一訊息。

而且⋯⋯要是再更加更加敏銳的人，遠在黛登場以前應該就預料到，在帝光中學時代看出黑子的特性且讓他成為「幻之第六人」，能夠創造出這種契機的赤司，自然也會在洛山高中打造一位跟黑子有類似能力的選手才對。

若是以在哪個時間點、如何看透黛的特性等，作為基準來分出粉絲敏銳度等級的話——

● 等級D　稍微慢了一拍的《影子籃球員》粉絲

在了解黛的速度、力量、技術、體力等理應不是能夠進入洛山一軍的等級後（第238Q），總算發現他特性的人。

● 等級C　普通的《影子籃球員》粉絲

在大家想著黛「好像某人？」的時候，就看穿「與黛相似的人是黑子」的人。

● 等級B　有點敏銳的《影子籃球員》粉絲

聽到「黛」這個名字之後，就看穿他是與黑子有著類似能力的人。

● 等級A　超極敏銳的《影子籃球員》粉絲

有類似能力的選手，且在黛登場時看穿就是他的人。

在黛登場之前，就預料到赤司應該會在洛山高中打造出一名與黑子

話說回來，應該沒有人在知道黛的速度、力量、技術、體力等原本

其實是無法進入洛山一軍之後，依然沒看出他的特性才對吧⋯⋯

黒子のバスケ

影子籃球員最終研究

188

「幻之第六人」的形態已經是既有技術?!

赤司對在帝光中學籃球隊三軍徘徊的黑子，說明他感受到黑子身上有著自己所追求的「第六人」資質，要他將存在感薄弱作為優點而非缺點，只要加以運用就會成為強大武器。

在黑子問了⋯**「要我活用存在感薄弱？這種事⋯⋯可以做得到嗎？」**之後，赤司說──

「抱歉，我能說的就只有這麼多了。」

「因為我剛才說的並不是在教你籃球中既有的技術，而是讓你創造出完全嶄新的型態。」

「為此你必須自己不斷反覆實驗。」

「堅持前所未有的新型打法是需要信念的，就算我能教你，如果你自己半信半疑的話，很快就會感到挫折。」

（第23集，第206Q）。

此時的赤司期待黑子能夠活用薄弱的存在感，並將其當成武器確立新型態，成為「第六人」……但他並沒有確信黑子能夠做到。

此外，在黑子將視線誘導加進自己的球風之前，赤司也沒有預料到這件事（第23集，第207Q）。

倘若赤司沒有給予黑子任何的建議，黑子本人也沒有努力嘗試發揮與創意的話，可以說「幻之第六人」是無法誕生的吧。

在進入洛山高中後，赤司感受到黛有成為「新型幻之第六人」的資質，也希望他成為「新型幻之第六人」後，曾對黛說──

「你擁有跟他一模一樣的資質。」

「我也看過你的練習，你的能力跟他同等，甚至在他之上。」

「我可以傳授你相同的技術，然後取消你的退社，再推薦你上一軍。你意下如何？」

（第239Q）

告訴黑子「因為我剛才說的這些並不是在教你籃球中既有的技術」、「為此你必須自己不斷反覆實驗」的赤司，會對黛說：「我可以傳授你相同的技術」，是因為黑子經歷一番苦心所完成的「幻之第六人」型態，已經完全成為既有技術了吧。

因此只要是擁有資質的人，都是可以傳授的。

所謂擁有資質的人意指──

＊存在感薄弱

＊運動神經不差

＊運動IQ不低

——而在滿足這些條件的人之中，也有可能於黑子、黛之後出現第三、第四個「幻之第六人」的可能性呢。

只不過，身體能力與籃球技術超過黛的人，要保持存在感薄弱是很困難的。因此就算有第三、第四個「幻之第六人」登場，或許也不會出現比黛還要「新型」的「幻之第六人」吧。

「鷲眼」與「鷹眼」

「伊月看得見唷。因為他有一雙『鷲眼』！」

「他的身體能力並非得天獨厚，但可以在腦中瞬間改變視點，也就是能從各種角度來看東西，因此經常能看到全場。」

——在Ｉ・Ｈ預選賽的Ａ組準決賽中對正邦高中一戰時，伊月掌握了如果沒從上方觀看全場就無法捕捉的球，於是里子對不知道伊月「鷲眼」的一年級生們如此說明（第3集，第23Q）。

在Ｉ・Ｈ預選賽Ａ組決賽的對秀德高中一戰中，看見黑子的傳球被高尾給攔了下來，日向說了：**「這是那傢伙第一次失敗。」**聽到此話的

伊月回應：「不，應該不是失敗。」接著說──

「那傢伙也有。」

「和我的鷲眼一樣，不，是視野範圍比我還大的……鷹眼。」

（第 4 集，第27 Q）

在《影子籃球員》中，伊月這種能在腦中瞬間改變視角，從各種角度觀看事物的能力被稱為「鷲眼」，而高尾那視野比「鷲眼」還要廣，可以看見全場的能力稱為「鷹眼」。

這「鷲眼」與「鷹眼」的名稱，毫無疑問是來自於鳥類（猛禽類）中擁有優秀視力的鷲和鷹。

伊月的「鷲眼」和高尾的「鷹眼」雖是同種系統的能力，但擁有更加寬廣視野的「鷹眼」在等級來說是更高的──事實上，老鷹的視力真

影子籃球員最終研究

的比鷲還要好嗎？

若從結論上來說，看起來似乎不是這樣，老鷹的視力並沒有特別比鷲還要優秀。

其實鷲和鷹都是鷹形目鷹科，比較大的稱為鷲，小的稱為鷹。只是鷲與鷹之間並沒有明確的差異，什麼程度要稱為鷲、什麼程度要稱為鷹，這區分並沒有很確實。

假使有在大小上被稱為鷹也沒什麼問題的鷲，那應該也會有被稱為鷲也可以的鷹吧。

因此理所當然地，說鷹的視力就比鷲還要好，並不是絕對的。

儘管如此，擁有「鷲眼」的伊月注意到高尾和自己有著相同型態的能力，而且視野還比自己更廣時，他會說：**「那傢伙也有和我的鷲眼一樣，不，是視野範圍比我還大的……鷹眼。」**是因為──

＊hawk eye（鷹眼）這個詞，是用來意指「看透一切的銳利之眼」。

＊「虎視眈眈（日文原文為鵜の目鷹の目）」為慣用句，意指「拼死找尋某種東西的模樣」

——或許原因就是在於「鷹眼」這個詞帶有「看透一切之眼」、「探知某種事物之眼」的意思呢。

黒子のバスケ

之所以覺得很久沒見，是因為實際上過了很長的時間?!

「明明開幕式的時候才剛剛見過的，但總覺得好久不見了啊。」

（青峰）

「是啊～～～」（紫原）

在舉行WC季軍賽與決賽的那天，前來觀戰的桐皇學園高中與陽泉高中選手們在會場附近偶然遇見，青峰和紫原如是說了（第230Q）。

在《影子籃球員》這部作品的世界中，從WC舉行開幕儀式，「奇蹟世代」們齊聚一堂那天到WC最後一天為止，應該沒過幾天才對。

然而，在現實世界中，從「奇蹟世代」們集結的第113Q、第114Q（第13集）刊載於少年JUMP以來，到青峰說出「明明開幕式的時候才剛剛見過的，但總覺得好久不見了啊」這句話的第230Q登在少年JUMP為止，實際上過了約兩年四個月的時間。

漫畫作品的世界與現實世界時間流逝情況完全不同，本來就不是什麼稀奇的事⋯⋯而《影子籃球員》自第114Q以來到第230Q為止，作品中的世界才經過沒幾天，在現實世界卻已經過去兩年以上了。

青峰對在幾天前開幕儀式上才剛見過面的紫原說：「總覺得好久不見了啊。」紫原也對此表示同意，我們也可以看做是作者的玩笑，因為現實世界真的過了兩年以上啦！

黒子のバスケ

根武谷所說的梗：「誠凜的血是什麼顏色?!」的來源

「誠凜的血是什麼顏色的?」

「喂,木吉……」

在WC決賽的誠凜高校對洛山高校一戰中,當降旗上場盯防赤司時,與長相不同,其實是很溫柔(?)的根武谷顫抖著身體,眼淚如瀑布般噴湧,問了站在自己身後的木吉這些話。

在木吉反應不過來「啊?」了一聲後,根武谷又說——

「啊?你個頭啊!」

「那小鬼會被撕成碎屑的！」

「這簡直就是恐怖片啊！我已經嚇得看都不敢看了！」

「我就不說什麼了，你們趕快換個能打的人上來啊！」

「這種玩笑對赤司不起作用的，真的！」

（第240Q）。

外型是個大隻佬卻意外地心地善良，這也是個相當常見的角色設定，而且這個場景更是讓我們了解到，說出「只要肌肉夠強壯，一切都能順順利利！」（第243Q）這種話的肌肉笨蛋根武谷，其實也是很溫柔的暖男（？）。

關於此時根武谷所說的「誠凜的血是什麼顏色的?!」這句話，其實是有根據的。當然，喜歡看肌肉漫畫的人大概已經注意到了……不過可能也有不少人沒發現，更不曉得其中的典故，因此就簡單來說明一下這

影子籃球員最終研究

句話的由來。

在週刊少年JUMP上自1983年連載到1989年的《北斗神拳》，是一部以核戰爭後的荒廢世界作為舞台的熱血暴力作品——而根武谷所說的**「誠凜的血是什麼顏色的?!」**這句話，來源是登場於《北斗神拳》中使用南斗水鳥拳的雷伊，在見到對手毫無憐憫地做出殘酷惡行時，憤怒地喊出：「你們的血到底是什麼顏色的?!」

《北斗神拳》是在根武谷出生前刊載於週刊少年JUMP的作品，恐怕他也有看過《北斗神拳》，因此知道了雷伊的台詞吧。

即使根武谷不知道《北斗神拳》，讓根武谷說出「誠凜的血是什麼顏色的?!」的藤卷忠俊先生，想必很了解《北斗神拳》和雷伊的事呢。

※參考資料　集英社JUMP漫畫《北斗神拳》第8集　武論尊・原哲夫著

惡童不僅僅是花宮?!

無冕五將中的其中一人──花宮被稱為「惡童」。而他之所以會被稱為「惡童」，能夠猜想是因為：

①指示隊友打暴力比賽，讓對手受傷的危險傢伙

②認為「人的不幸」是「甜蜜的」，性格扭曲的乖僻之人

③擁有超群的高智能，能夠完美讀出對手的攻擊模式，擅長抄截

花宮被稱為「惡童」的真正原因或許不單只有上面任何一個因素，也可能是兩者或三者皆是也不一定。

無論如何，花宮的這些負面特性都是讓他被稱為是「惡童」的原因沒

有錯，不過身為籃球選手，被稱為「惡童」的人可不僅僅只有花宮。

從1980年代到1990年代活躍於NBA的丹尼斯・羅德曼是名優秀的防守員，卻有著「大蟲」（WORM，鼠輩、卑鄙之人）的暱稱，而在日本通常會以「惡童」來介紹他。

羅德曼之所以會被這樣稱呼是因為——

＊將頭髮染成奇異的顏色，全身都有刺青，看起來像「惡童」

＊不隱藏喜歡穿女裝的性癖好，有著各種引人注目的怪異舉止，在球場內外都會引起許多問題的麻煩製造者

羅德曼是位行為怪異顯眼的麻煩製造者，確實是「惡童」沒錯，但這位「惡童」的模樣並非如花宮的那種陰險。

即使同樣是「惡童」，花宮和羅德曼，兩人之間也有各自不同行為的「惡」——

＊花宮——陰險，在背地裡偷偷進行「暴力行為」的「惡童」

＊羅德曼——明目張膽的怪異行為，舉止引人注目的「惡童」

此外，羅德曼所屬的底特津活塞隊，在1980年代後半也出現非常多暴力行為，遭受「為了勝利不擇手段」、「做法卑劣」等批評，被稱為「活塞壞孩子」（BAD BOYS，惡童、流氓們）。

「為了勝利不擇手段」、「做法卑劣」這些批判，亦可以套用在花宮隸屬的霧崎第一高中籃球隊身上。

即使花宮被稱為「惡童」，他所率領的霧崎高第一高中籃球隊，並

黒子のバスケ

影子籃球員最終研究

沒有被稱為「惡童們」（至少在作品《影子籃球員》之中，誰也沒有這麼稱呼），儘管如此——傷害對手隊伍中的選手，這樣的霧崎第一高中，可是名副其實的「BAD BOYS」啊。

後記

準備為本書劃下句點時，手邊的週刊少年JUMP最新一號中，正好進行到了WC決賽的誠凜高校對洛山高校一戰——赤司所率領、以自身壓倒性實力為傲的洛山高中，讓誠凜高中陷入了苦戰。

恐怕這本書出版的時候，決賽也還沒有結束……在各位拿起本書的這一刻，決賽結束了嗎？或者黑子和火神他們依然持續與赤司和洛山戰鬥著呢？

WC決賽將會（已經）以怎樣的型態畫下句點呢？

本書參考了刊載於週刊少年JUMP 2014年9號之《影子籃球員》第246Q以前的資料，並執筆寫到2014年1月為止。

為此，針對《影子籃球員》第247Q以後本書中所寫的考察、推測有時候會出現落差，關於這點，還請各位多加理解與諒解。

那麼，我們想對《影子籃球員》的創作者——藤卷忠俊先生，抱持著感謝的心，一邊期待著藤卷先生在今後可以繼續讓火神與黑子們活躍（如果WC結束後《影子籃球員》的故事還能夠繼續）的情況下，為本書劃下句點。

非常感謝各位閱讀到最後。

國家圖書館出版品預行編目 (CIP) 資料

影子籃球員最終研究 / 影子籃球員研究會編
著；郭子菱翻譯 . -- 初版 . -- 新北市：大風
文創 , 2018.10　面；　公分 . -- (Comix；30)
譯自：「黒子のバスケ」の謎

ISBN 978-986-96763-1-1(平裝)

1. 漫畫 2. 讀物研究
947.41　　107012122

COMIX 愛動漫 030

影子籃球員最終研究
角色謎團大揭祕！

編　　著／影子籃球員研究會（「黒子のバスケ」研究会）
翻　　譯／郭子菱
主　　編／張郁欣
特約編輯／李莉君
美術設計／李莉君
編輯企劃／大風文化
出 版 者／大風文創股份有限公司
發 行 人／張英利
電　　話／ (02)2218-0701
傳　　真／ (02)2218-0704
網　　址／ http://windwind.com.tw
E - M a i l ／ rphsale@gmail.com
Facebook ／大風文創粉絲團
https://www.facebook.com/windwindinternational
地　　址／ 231 台灣新北市新店區中正路 499 號 4 樓

香港地區總經銷／豐達出版發行有限公司
電話／ (852)2172-6533
傳真／ (852)2172-4355
地址／香港柴灣永泰道 70 號 柴灣工業城 2 期 1805 室

初版三刷／ 2020 年 11 月
定　　價／新台幣 280 元